TYPOGRAPHICDESIGN

TYPOGRAPHICDESIGN
Copyright © 2009 INSTITUTO MONSA DE EDICIONES

Editor
Josep Maria Minguet

Design and layout / Diseño y maquetación
Patricia Martínez
Equipo editorial Monsa

Art director / Director de Arte
Louis Bou

Translation / Traducción
Babyl traducciones

INSTITUTO MONSA DE EDICIONES
Gravina 43 (08930)
Sant Adrià de Besòs
Barcelona
Tel. +34 93 381 00 50
Fax +34 93 381 00 93
monsa@monsa.com
www.monsa.com

ISBN 10: 84-96823-71-7
ISBN 13: 978-84-96823-71-6
DL: B-13.226-09

Printed by / Impreso por
Filabo

Back cover image ©Ipsum Planet
Flap image ©Lowman

All rights reserved. No part of this book may be used or reproduced in any manner whatsoever without written permission except in the case of brief quotations embodied in critical articles and reviews. Whole or partial reproduction of this book without editors authorization infringes reserved rights; any utilization must be previously requested.

Toda forma de reproducción, distribución, comunicación pública o transformación de esta obra sólo puede ser realizada con la autorización de sus titulares, salvando la excepción prevista por la ley. Si se necesita fotocopiar o escanear algún fragmento de esta obra, dirigirse a CEDRO (Centro Español de Derechos Reprográficos)-www.cedro.org.

TYPOGRAPHICDESIGN

monsa

typographicdesign

typographicdesign

typographicdesign

typographicdesign

typographicdesign

typographicdesign

typographicdesign

TYPOGRAPHICDESIGN

typographicdesign

TYPOGRAPHICDESIGN

typographicdesign

typographicdesign

typographicdesign

typographicdesign

FONTS
TYPOGRAPHIES
IN ALPHABETICAL ORDER

1TRY 08
161 TRY-BITTER 10
ACTUEL 12
AGRUS (ALS AGRUS) 14
AIRLINE 16
ALVAR (FS ALVAR) 18
ATHELAS 20
AUTO1 22
BANANERA 26
BASTARD 28
BELLO SCRIPT 32
BREE 38
CALIQUEÑA 40
CANALETTO 42
CAPSA 44
CARACAS 48
CHARDON 52
CHIPIRON 56
CORA 58
DINO 60
DIRECT (ALS DIRECT) 64
DOLCE 66
DOLLY ROMAN 68
DONUTS 72
DROP 74
DULSINEA (ALS DULSINEA) 76
EINFACH 78
EKIBASTUZ (ALS EKIBASTUZ) 80
ESTILO 84
EXEMPLAR 88

FINGERTYPE 90
FLAECHE-TRANFER 92
FLIEGER 96
FRIDAY 98
GRAFINC 102
KITTY (FS KITTY) 104
KRAFT (ALS KRAFT) 106
LEGO AM / PM 108
LOVE 112
MACHINE 116
MAIOLA 118
MIRTA (ALS MIRTA) 120
NUDIST 122
ONE A.M. 126
PAZ 128
PELE (FS PELE) 132
POMPADOUR 134
PRELO 136
RONNIA 140
RUNDGANG (ALS RUNDGANG) 142
SHABASH 144
SAUNA ROMAN 146
SINCLAIR (FS SINCLAIR) 150
SLAVE 152
STOLA 154
STROKES 156
THIRTY 158
TONGYIN (ALS TONGYIN) 162
TRANS-AM 164
VENTURA 170
VOLUME 172

intro
INTRO
INTRO
Intro
Intro
INTRO

Around the world in 80 days

In Paris, as is probably the case in any city in the world, the image is constantly changing, all in a state of permanent flux as they say in the cliché. Cultural and artistic circles are constantly revolving like a wheel which then allow us to be kept occupied by the new and interesting aspects constantly arising from this. Major exhibitions, such as the magnificent "Documenta" in Kassel, are a fine example of how progress is being made in this world of ours, of how this change is then perceived, filtered and processed by the artists to once again be presented as a point of discussion. We come across similar aspects in fashion, dance, etc.

There appears only to be one single discipline which has remained unchanged: typography. Whilst other artistic confines have been developing at an apparently frenetic pace, typography appears to have spent its existence in the shadows. Whilst expressive arts have, in recent years, begun to establish new basic elements aimed at the future, the corresponding catalogues have continued to preserve the look of the 80's. Something of a similar nature has occurred in fashion: success has reigned for haute couture, but the catalogue a fiasco.
Fear is present like a shadow. Typography simply had to be practical, straight forward and legible. Its possible to come across various arguments and excuses as to why these aspects should remain unimaginative, because the development of typography neither could nor should make progress. That is to say we already knew all there was to know about writing, the foundations having already been laid.
From time to time subtle changes have appeared on existing letter types, eternal historicism, prepared on a low light.

That is until some years ago when certain designers decided to go back to concerning themselves with writing. Social comparisons, thoughts on how our current world appeared in reality, how we ourselves appeared in the picture and how we perceived and read the writing.
We have gone back to recognising typography not merely as a support for other forms of artwork, but rather typography is something more than just quickly and easily legible. Something far from being uninspiring and way above being a tiresome means of earning money.

We, the designers, have once again learnt to recognise typography as an independent and artistic form of expression which doesn't just serve to illustrate something else but rather a means of the distinguishing, interpreting and above all enhancing the document itself.

La vuelta al mundo en 80 días

En París, así como en seguramente cualquier ciudad del mundo, la imagen cambia de forma diaria, todo fluye, como suele decirse acudiendo a un tópico. El ámbito cultural y artístico gira como una rueda y de él surgen constantemente aspectos nuevos e interesantes, de los que nos ocupamos. Grandes e importantes exposiciones, tal como la Documenta en Kassel, son un ejemplo de cómo va progresando nuestro mundo, como los artistas perciben este cambio, lo filtran, lo procesan y lo vuelven a presentar para su discusión. Encontramos aspectos similares en la moda, la danza, etc.

Únicamente una disciplina parecía haber quedado prácticamente inalterada: la tipografía. Mientras que otros ámbitos artísticos se desarrollaban de forma vertiginosa, la tipografía parecía llevar una existencia a la sombra. Mientras que en el ámbito de las artes plásticas en los últimos años se empezaron a formular nuevos elementos básicos orientados hacia el futuro, los correspondientes catálogos seguían conservando la imagen de los años 80. Algo similar ocurría en la moda: la alta costura un éxito, el catálogo un chasco.
El temor hizo acto de presencia como una sombra. La tipografía debía ser funcional, insípida y legible. Se han encontrado argumentos y excusas relativas a porqué las cosas debían ser insípidas, porque el desarrollo de la tipografía no puede ni debe avanzar. Se decía que ya se sabía todo acerca de la escritura, el trabajo principal estaba hecho.
De vez en cuando surgían discretos avances de los tipos de letra ya existentes, historismo eterno, preparado a fuego lento.

Hasta que hace unos años unos diseñadores volvieron a ocuparse de la escritura. La contrastaron socialmente, pensaron acerca de cómo era nuestro mundo actual en la realidad, en la imagen de nosotros mismos y en como percibimos y leemos la escritura.
Hemos vuelto a reconocer que la tipografía no es un siervo de otras artes, que la tipografía es algo más que ser legible fácilmente de forma rápida. Algo más que ser aburrida y sobre todo algo más que ganar dinero de forma aburrida.

Nosotros, los diseñadores, hemos vuelto a reconocer que la tipografía es una forma de expresión independiente y artística, que no sirve de ilustración a otra cosa, sino que la documenta, caracteriza, interpreta y sobre todo enriquece de forma autónoma.

Vier5
París, 2009

1 Try

Designed by Vier5

"1Try was the first font done by ourselves. At this time the big thing was to smash and curl and twist already existing typefaces. But working with already done typefaces and their history was not the way we saw contemporary design. So I decided to start by zero and drew a typeface off the reel.

After being very surprised, having lost the false respect of "type-design" and satisfied by the result (regarding for example the grey tone of the character used for body copy) I decided to take the 1Try as a base for further development of typefaces: to create typefaces on that base, into the direction of a slab-serif, serif, or grotesque."

"1Try fue la primera fuente que hicimos. En ese momento lo que se llevaba era romper, rizar y torcer tipos de letra existentes. Pero trabajar con tipos de letra que ya habían sido creados y con su historia no era lo que entendíamos por diseño contemporáneo. Así pues, decidí empezar de cero y dibujé un tipo de carácter totalmente nuevo.

Después de quedar muy sorprendido, al haber perdido el falso respeto al "diseño de tipos de letra", y satisfecho con el resultado (por ejemplo en lo que se refiere al tono gris del carácter utilizado para la copia del cuerpo) decidí tomar el 1Try como la base para futuros desarrollos de tipos de letras; para crear tipos sobre esta base, en la dirección de un tipo de letra slab serif (también conocida como mecana o egipcia), serif, o grotesca".

a b c d e f g h i j k l m n
o p q r s t u v w x y z
A B C D E F G H I J K L M N
O P Q R S T U V W X Y Z
1 2 3 4 5 6 7 8 9 0
! # $ % & () = ¿ ? * . , ; : Ç —

Douglas Coupland.
Poster.

16 | Try-bitter

Designed by Vier5

This character is one of the further development for the 1Try I mentioned. The aim was to create a typeface, inspired by such as used in hymnbooks or in the field of christian culture in general.

Este carácter es uno de los desarrollos posteriores de la 1Try mencionados anteriormente. El objetivo era crear una fuente inspirada en las letras utilizadas en los misales o en el campo de la cultura cristiana en general.

abcdefghijklmn

opqrstuvwxyz

ABCDEFGHIJKLMN

OPQRSTUVWXYZ

1234567890

!#$%&()=?{}<>,.;:(-

161
Try
Bitter

ACTUEL

Designed by Vier5

Actuel is a typeface that does not forcely exist in a Suitcase-file. It is re-developed and drawn for every project directly in the layout-application.
Different versions were adapted into Suitcase-files, but the original, "counting", and real version is always the version that is not done yet.

Actuel es un tipo de letra que no se encuentra necesariamente en un fichero del Suitcase. Se desarrolla y se dibuja de nuevo para cada proyecto directamente en la aplicación del diseño.
Se adaptaron distintas versiones en ficheros del Suitcase, pero la versión "que cuenta" y verdadera es siempre la versión que todavía no se ha hecho.

ABCDEFGHIJKLM
NOPQRSTUVWXYZ
1234567890

ACTUEL EINS

Legerement Manipules.
Poster for the CAC Bretigny.

ALS Agrus

Designed by Art. Lebedev Studio

Agrus in Ukrainian means gooseberry. The letters are rounded like the berries and the sharp end elements remind of the barbs. In fact, the font is an intricate italic type. Optical compensators are purely decorative and rhyme with thin connecting lines. Design of this font is one hundred percent due to the strength of material.

Agrus en ucraniano significa grosella. Las letras son redondeadas como este tipo de bayas y los elementos finales angulosos recuerdan a las barbas. De hecho, la fuente es un tipo itálico intrincado. Los compensadores ópticos son puramente decorativos y riman con las líneas de conexión. El diseño de esta fuente se debe únicamente a la robustez del material.

Ґ Aa Bb Cc Dd Ee Ff Gg Hh Ii Jj Kk
Ll Mm Nn Oo Pp Qq
Rr Ss Tt Uu Vv Ww Xx Yy Zz
Аа Бб Вв Гг Дд Ее Ёё Жж Зз Ии Йй Кк Лл
Мм Нн Оо Пп Рр Сс Тт Уу Фф Хх Цц
Чч Шш Щщ Ъъ Ыы Ьь Ээ Юю Яя
Ґґ Єє Її Љљ Њњ Ќќ Ћћ Џџ Ђђ Ўў Ті &
& © ® § € $ ₽ № 1 2 3 4 5 6 7 8 9 0 % ‰ • ‡ ± +
– ? ! # . … , : ; ' " " , ™ º µ † ´
y j fi fj ct ty ü ty
« [({ @ })] »

AIRLINE

Designed by Ipsum Planet

On the water line, as if light and suspended. With special typographic ligatures to create the impression of continuity. This is the concept which inspired us to produce this typography.

En la línea de flotación, como suspendida y ligera. Cuenta con ligaduras especiales, para dar la sensación de continuidad. Este es el concepto que nos inspiró a la hora de hacer esta tipografía.

ABCDEFGHIJKLM
NOPQRSTUVWXYZ
1234567890
/\

BOLD

FS Alvar

Designed by FontSmith

FS Alvar is a contemporary display type family of 3 weights, which has a unique stenciled appearance.
Whilst the design of the font appears systematic many letter forms break with the inferred system to create a more readable and coherent typeface when used in text. Its curved and angular letter shapes are reminiscent of many of Alvar Aalto's chair designs.

FS Alvar es una familia de tipos contemporáneos que incluye 3 pesos distintos, y que tiene una apariencia de stencil única.
Mientras que el diseño de la fuente aparece sistemático, varias formas de letras rompen con el sistema inferido para crear un tipo de letra más leíble y coherente cuando se utiliza en texto. Las formas curvadas y angulares de las letras recuerdan a algunos diseños de silla de Alvar Aalto.

abcdefghijklm
nopqrstuvwxyz
ABCDEFGHIJKL
MNOPQRSTUV
WXYZ&01234
56789

God created paper for the purpose of drawing architectur on it. Everything else at least for me is an abuse of paper.

alvar

Athelas

Designed by **Typetogether**

An attempt to go back towards the beauty of fine book printing, inspired in Britain's literary classics. Athelas takes full advantage of the typographic silence, that white space in the margins, between the columns, the lines, the words, the lettershapes and finally, within the characters themselves. It is also intended to take advantage of the great advances and technical developments made in offset printing. Athelas shows its best side in finely crafted book editions and good printing conditions.

Es un intento de recuperar la belleza de la impresión de libros de calidad, tomando como referencia los clásicos de la literatura inglesa. Athelas saca el máximo provecho del silencio tipográfico, ese espacio blanco de los márgenes, entre las columnas, las líneas, las palabras, las formas de las letras y finalmente, entre los caracteres mismos. También queremos aprovechar los grandes avances y desarrollos técnicos logrados en impresión offset. Athelas muestra su mejor cara en ediciones de libros de alta calidad y en buenas condiciones de impresión.

A

ABCDEFGHIJKLMNOPQRSTUVWXYZÆŒ

abcdefghijklmnopqrstuvwxyzæœßfiflffhfkfbfjffiffflffhffkffbchctckst

ABCDEFFGHIJKLMNOPQRSTUVWXYZÆŒ()[]{}*ᴬᴼ&!¡?¿'"""-–—/\

0123456789€$¢£¥ƒ 00123456789€$¢£¥ƒ

0123456789€$¢£¥ƒ 00123456789€$¢£¥ƒ

%‰0123456789€$¢£¥ƒ

%‰½⅓²⁄₃¼¾¹⁄₄½⅔²⁄₃¾⁄₅⅘⁵⁄₁⅙⁵⁄₆½²⁄₇⅜⁴⁄₇⁵⁄₇⁶⁄₇⅛³⁄₈⅝⁷⁄₈½²⁄₉¾⅘⁵⁄₉⁷⁄₉⁸⁄₉

0123456789/0123456789 0123456789(.,-+-=)
0123456789(.,-+-=)

+−±×÷=≠<>≤≥¬|–—_^~¦∂ΩΔ∏Σμπμ∫∞√≈

20

La tradición es el eco vivo del pasado. Cuántas veces esa fugaz hija de los recuerdos a través de su ligero disfraz de chascarrillos y chanzonetas, entre dos refranes o cantares callejeros, corrige a la Musa severa de la historia y le enmienda la plana, por más documentada y oficialmente falseada que se presente.

Así, tratándose del primer día de gloria para los hijos de esta tierra, historiadores hay, y talluditas, que juran y perjuran por esta † que el orgulloso británico cedió sólo por capitulación.

Viejos viven, cuya buena memoria recuerda no hubo capitulación, y que tal paparrucha es simplemente una

Auto1

Designed by Underware

Auto is a sans serif family which includes three different italics, each with their own flavour. The font family consists of 3x24 fonts. Font formats include TrueType flavoured OpenType fonts for PC and PostScript Type 1 fonts for Mac. With its three italics, Auto creates a new typographic palette, allowing you to explore unknown typographic and linguistic possibilities. Also, due to its extended European character set, as well as the four weights (light, regular, bold and black) and the three different figure styles, it's a vehicle for many roads of typography. Take a ride, and let this typeface drive you to business, or leisure.

Auto es una familia sans serif que incluye tres cursivas distintas, cada una con sabor propio. La familia de la fuente consiste en 3x24 fuentes. Los formatos de fuente incluyen fuentes OpenType con sabor a TrueType para PC y fuentes PostScript Type 1 para Mac. Con sus tres cursivas, Auto crea una nueva paleta tipográfica, que le permite explorar posibilidades tipográficas y lingüísticas desconocidas. Además, debido a su juego de caracteres europeos ampliado, así como a los cuatros pesos (ligera, normal, negrita y gótico) y a los tres estilos de figuras distintos es un vehículo adecuado para varias carreteras de tipografía. Súbase y deje que este tipo de letra le lleve a un viaje de negocios, o de placer.

a

abcdefghijklmn
opqrstuvwxyz
ABCDEFGHIJKLMN
OPQRSTUVWXYZ
1234567890
!¡"·#$%&/()=?¿+*{}<>

AUTO1 REGULAR

23

Auto1 Regular
Auto1 Regular LF
AUTO1 REGULAR SM CP
Auto1 Italic
Auto1 Italic LF
AUTO1 ITALIC SM CP

Auto1 Light
Auto1 Light LF
AUTO1 LIGHT SM CP
Auto1 Light Italic
Auto1 Light Italic LF
AUTO1 LIGHT ITALIC SM CP

Auto1 Bold
Auto1 Bold LF
AUTO1 BOLD SM CP
Auto1 Bold Italic
Auto1 Bold Italic LF
AUTO1 BOLD ITALIC SM CP

Auto1 Black
Auto1 Black LF
AUTO1 BLACK SM CP
Auto1 Black Italic
Auto1 Black Italic LF
AUTO1 BLACK ITALIC SM CP

A

Complete Auto family at underware.nl

BANANERA

Designed by La Camorra

"We were at one time planning a CD for our band, Juanita y los Feos, to send to various record labels to convince them we should release a disc. For this I traced some typeface reminiscent of the cuneiform typography typical of the New Wave in the eighties, but more handwritten. This labelling eventually became the Bananera."

"Una vez preparamos un CD de nuestra banda, Juanita y los feos, para enviar a varios sellos y convencerles para que nos sacasen un disco. Para ello dibujé unas letras recordando a la típica tipografía cuneiforme de la New Wave ochentera, pero más manual. Al final esta rotulación se convirtió en la Bananera".

CD cover for *Juanita y los Feos*.
Carátula de CD para *Juanita y los Feos*.

BASTARD

Designed by Lorenzo Geiger

Bastard is an bold sans serif design conceived for use at large point sizes, e.g. for headlines, graphic applications or signwirting etc. Most significant characteristics are the contrast between the majuscules and the numbers as well as the features in OpenType use: conspicuous, quite unproportional letterforms breake the strict nature of the typeface; the number of variations let's you create a unique nature for the letters you set. Bastard's charmingness is the balancing act between substandard haptic and an non-perfect liberty. Now Bastard will be revised and supplemented with lower case letters.

Bastard es un diseño sans serif en negrita para uso en cuerpos de tipo grandes, como por ejemplo para títulos, aplicaciones gráficas o escritura de señas, etc. Las características más importantes son el contraste entre las mayúsculas y los números así como las propiedades en el uso de OpenType: las formas de las letras destacadas y bastante desproporcionadas rompen la naturaleza estricta del tipo de letra; el número de variaciones te deja crear una naturaleza única para las letras que compones. El encanto de la Bastard es el acto equilibrante entre una tecnología del tacto de calidad inferior y una libertad imperfecta. Ahora Bastard se revisará y se complementará con letras minúsculas.

BASTARD BLACK

ABCDEFGHIJKLMNOPQRSTUVWXYZ
ABCDEFGHIJKLMNOPQRSTUVWXYZ 1234567890
ÄÁÀÂÜÚÙÛÖÓÒÔÕÏÍÌÎËÉÈÊ Ø£¥€$§ @&
ÄÁÀÂŸÜÚÙÛÖÓÒÔÕÏÍÌÎËÉÈÊ %‰™®©@*#
.:,;…+−=÷±_–––—℗Œ!?¿|†‡■≠□/|\()[]◀▶‹›«»""''"",''

BASTARD BOLD

ABCDEFGHIJKLMNOPQRSTUVWXYZ
ABCDEFGHIJKLMNOPQRSTUVWXYZ 1234567890
ÄÁÀÂÜÚÙÛÖÓÒÔÕÏÍÌÎËÉÈÊ Ø£¥€$§ @&
ÄÁÀÂŸÜÚÙÛÖÓÒÔÕÏÍÌÎËÉÈÊ %‰™®©@*#
.:,;…+−=÷±_–––—℗Œ!?¿|†‡■≠□/|\()[]◀▶‹›«»""''"",''

SOUL DEPARTMENT FLOW

1. RONNIE'S BONNIE REUBEN WILSON
2. FLOW MARCO FIGINI
3. SUNSHINE ALLEY BUTCH CORNELL
4. CPU PHILIPPE KUHN
5. ETERNALLY GEORGE BENSON
6. MIDNIGHT CREEPER LOU DONALDSON
7. BULLET HEAD MARCO FIGINI

RECORDED AT FLÖTE4 · APRIL 26./27.2007 · WWW.FLOETE4.CH
MIXED BY ROLF STAUFFACHER, SIMON KISTLER, PHILIPPE KUHN
PRODUCED BY MARCO FIGINI AND PHILIPPE KUHN
PHOTOGRAPHY ART WORK MARCO GROB · WWW.MARCOGROB.COM
DESIGN LORENZO GEIGER · WWW.LORENZOGEIGER.CH

SOUL DEPARTMENT WOULD LIKE TO THANK FRITZ OTT, MARCO GROB, LORENZO GEIGER, NOERBS, ROLAND PHILIPP, JANINNE, CHE DIETIKER, ROLF STAUFFACHER, SIMON KISTLER

MARCO FIGINI PLAYS GIBSON L-5 WITH P90 PICKUPS AND FENDER TWIN AMP
PHILIPPE KUHN PLAYS HAMMOND ORGAN AND LESLIE SPEAKERS
ROBERT WEDER PLAYS ISTANBUL CYMBALS
MONDSTEIN RECORDS LC 15958 · ALL TITLES PUBLISHED BY SUISA

CONTACT MARCO.FIGINI@BLUEWIN.CH · WWW.SOULDEPARTMENT.CH

MINUSKEL
BASTARD MINUSCULES ALL WEIGHTS

MONO
BASTARD MONO

FIRE WALK WITH ME
BASTARD BLACK

M.A.N.
BASTARD EXTRA BLACK

BASTARD EXTRA BLACK

ABCDEFGHIJKLMNOPQRSTUVWXYZ
ABCDEFGHIJKLMNOPQRSTUVWXYZ 1234567890
ÄÁÀÂÜÚÙÛÖÓÒÔÏÍÌÎËÉÈÊ ØL¥€$§ @&
ÄÁÀÂŸÚÚÙÛÖÓÒÔÏÍÌÎËÉÈÊ%‰™®©@*#
.:,;…+-=÷±_---—℗Œ!?¿|†‡■≠□/|\()[]◀▶‹›«»""''‚„"

BASTARD ULTRA BLACK

ABCDEFGHIJKLMNOPQRSTUVWXYZ
ABCDEFGHIJKLMNOPQRSTUVWXYZ 1234567890
ÄÁÀÂÜÚÙÛÖÓÒÔÏÍÌÎËÉÈÊ ØL¥€$§ @&
ÄÁÀÂŸÚÚÙÛÖÓÒÔÏÍÌÎËÉÈÊ%‰™®©@*#
.:,;…+-=÷±_---—℗Œ!?¿|†‡■≠□/|\()[]◀▶‹›«»""''‚„"

WONDER
BASTARD BOLD

FATBOY
BASTARD ROUNDED

12490
BASTARD NUMBERS ALL WEIGHTS

Bello Script

Designed by Underware

Bello is a brush typeface for headline point sizes, it's big & beautiful!. Bello has lots of ligatures and start and ending swashes. They are automatic in Bello Pro, which is a cross-platform OpenType font with many OpenType features.
"After a period of hand sketching and lettering, we decided to give Bello two main styles: script and small caps. These two fonts create a strong typographic contrast -while Bello Script is flourished and flowing, Bello Small Caps are upright and sturdy-. As sturdy as brush lettering allows for, of course. And don't forget, Bello is also a typographic mate of Sauna."

Bello es un tipo de letra hecha a mano con pincel para titulares, ¡es grande y bonita!. Bello tiene muchas ligaduras y letras iniciales y finales ornamentadas. Son automáticas en Bello Pro, que es una fuente de OpenType de plataforma cruzada con varias características de OpenType.
"Tras un periodo realizando croquis y letras a mano, decidimos darle a Bello dos estilos principales: script (tipo manuscrito) y small caps (versalitas). Estas dos fuentes crean un fuerte contraste tipográfico —mientras que Bello Script es floreada y fluida, la Bello Small Caps es vertical y robusta-. Lo más robusta posible, teniendo en cuenta que se realiza con pincel, naturalmente. Y no lo olvides, la fuente Bello es también un compañero tipográfico de la Sauna".

abcdefghijklm
nopqrstuvwxyz
ABCDEFGHIJKLM
NOPQRSTUVWXYZ
1234567890
!¡".#$%&/()=?¿+*{}<>

BELLO SCRIPT

diesel jacke

made in thailand

FOTOS
FRANK ROTHE
MODEL
JANA SIMON

33

ABCDEFGHIJKLMNOP
QRSTUVWXYZ
ABCDEFGHIJKLM
NOPQRSTUVWXYZ
1234567890
!¡"·$%&/()=?¿+*

B

BELLO SM CP

LOGOS OF TYPERADIO

BELLO SCRIPT LIGATURES

37

Bree

Designed by Typetogether

Bree is a sleek sans serif that delivers a polished and modern look and feel for branding or headline usage. Some of its most characteristic features are the one-story "a", the cursive "e", the curves in the outstrokes of "v" and "w", the flourish "Q" and the fluidity of shapes on "g" y "z". Alternate letters of these are available when a more classical look is desired. Clearly influenced by handwriting, Bree shows a pleasant mixture of rather unobtrusive capitals and the more vivid lowercase letters, that give the text a spirited and lively appearance. It is definitely a memorable upright italic!

Bree es una elegante fuente sans serif que proporciona una apariencia pulida y moderna para uso en logotipos o titulares. Algunas de sus principales características son la "a" de un piso, la "e" cursiva, las curvas de los trazos hacia fuera de la "v" y la "w", la "Q" floreada y la fluidez de las formas en las letras "g" y "z". También hay letras alternativas disponibles para cuando se desea obtener una apariencia más clásica. Claramente influenciada por la escritura a mano, Bree muestra una agradable mezcla de mayúsculas discretas y unas minúsculas más vívidas, que le da al texto una apariencia enérgica y animada. ¡Es, sin lugar a dudas, una cursiva vertical memorable!

ABCDEFGHIJKLMNOPQQRSTUVWXYZÆŒ
aabcdeefgghijkklmnopqrstuuvwwxyyzzœœæœ
ßfiflffffiffl

.,;:…-!¡?¿""""„"'"‹›«»ℯ&••()[]{}*†‡§¶@©®™#ªº——
0123456789€$¢£¥ƒ 0123456789€$¢£¥ƒ
0123456789€$¢£¥ƒ 0123456789€$¢£¥ƒ

Posters and samples showcasing Bree.
Pósters y muestras que presentan la Bree.

39

CALIQUEÑA

Designed by La Camorra

"The Caliqueña font came about as a design for "ocho y medio" flyers. We decided to trace a typography by hand, character by character. Later on we thought it might be interesting to create a font with the characters we had traced, which, being as squared as they were, didn't present any problems when it came to kerning and worked equally as well for titles as short texts. This was our first type."

"La Caliqueña nació como diseño de unos flyers para el "ocho y medio". Decidimos hacer una tipografía a mano, letra a letra. Más adelante pensamos que sería interesante generar una fuente con las letras que habíamos dibujado, al ser tan cuadradas no dan muchos problemas de kerning y funciona muy bien tanto para titulares como para textos cortos. Fue nuestra primera tipo".

Flyers (left), and sample of Caliqueña (right).
Flyers (izquierda), y muestra de Caliqueña (derecha).

CANALETTO

Designed by **Ipsum Planet**

The name of this Venetian painter is known throughout the world for so masterfully reflecting the city of canals in his landscape paintings. These same canals have inspired to create this typography, with some closed vowels on the diagonal, similar to the way the Grand Canal winds its way though Véneto's capital.

El nombre de este pintor veneciano es conocido en todo el mundo por plasmar tan magistralmente en forma de paisajes la ciudad de los canales. Estos mismos canales inspiraron esta tipografía, con algunas vocales cortadas en diagonal en similitud al gran canal que atraviesa la capital del Véneto.

h

ABCDEFGHIJKLM
NOPQRSTUVWXYZ
abcdefghIjklm
nopqrstuvwxyz
.,;!¡¿?*+-"€%&/()©®@
1234567890

Thin *Italic* Medium *Italic* **Bold** *Italic*

The
creative
community.
www.promsite.org

promsite

Capsa

Designed by DSType

Capsa was designed to be used in books that require a very readable and fluid typeface. Available in Regular, Italic, Bold and Swashes, Capsa also includes a set of vignettes and patterns for decoration and borders. Although inspired by *Gros Romain Ordinaire* and *Saint Augustin Gros Oeil* from the cuts found in the *Type Specimens* of Claude Lamesle, this typeface does not intent to be a revival, or an interpretation.

Capsa fue diseñada para el uso en libros que requieren una fuente muy legible y fluida. Disponible en Regular, Cursiva, Negrita y Ornamentada, Capsa incluye también un juego de viñetas y patrones para decoración y bordes. Aunque fue inspirada por la *Gros Romain Ordinaire* y la *Saint Augustin Gros Oeil* de los cortes encontrados en el libro *Type Specimens* de Claude Lamesle, esta fuente no pretende ser un renacimiento o una interpretación de estas letras.

ABCDEFGHIJKLM
NOPQRSTUVWXYZ
abcdefghijklm
nopqrstuvwxyz
.·:,;!¡?¿?*+−"@%$&/(){}©®
1234567890

CAPSA ROMAN

Capsa Italic
Capsa Bold
Capsa Swashes

Milan Kundera

Charles Baudelaire

Fleurs du Mal

Friedrich Wilhelm Nietzsche

Menschliches, Allzumenschliches, Ein Buch für freie Geister

The Picture of Dorian Gray

C'est l'Ennui! —l'œil chargé d'un pleur involontaire,
Il rêve d'échafauds en fumant son houka.
Tu le connais, lecteur, ce monstre délicat,
—Hypocrite lecteur, —*mon semblable*, —mon frère!

Specimen Sheet. Art Direction: Dino dos Santos. Publisher / Editor: DSType.

Capsa Patterns

g

CAPSA PATTERNS ALPHABET

Capsa Vignettes

WXYZ

CAPSA VIGNETTES ALPHABET

47

CARACAS

Designed by Negro

Caracas is a typeface with a great deal of presence and very specific details in its forms. Created from the purest style. A combination of circles and straight lines and leaving a space where they join. Pure and indiscrete lines. Highly ambitious from the point of conception.

Caracas es una letra con mucha presencia, con detalles muy particulares en sus formas. Concebida desde lo más puro de la línea. Combina círculos y líneas rectas, dejando un espacio entre sus uniones. Líneas puras e indiscretas. Muy ambiciosa desde su concepción.

ABCDEFGHIJKLMN
OPQRSTUVWXYZ
1234567890/−()?¿ ¡!
® É È Ë Ē Ê " @ ™ £ Ç .
% º ª º + − × ‰ , # & ^ * * _

B–1902
RBV.®
LA LUCHA CONTINÚA
REPRESENTANDO
RESISTENCIA
DESDE 1492. {LTNMC}.
LATINOAMERICA
2008—

Bienvenidos a la República Bolivariana de Venezuela.
Welcome to Republica Bolivariana de Venezuela.

ABCDEFGHIJKLMNÑOPQRS
TUVWXYZ1234567890/–()?¿¡¡
®ÉÈËÊ"@™£¢.¶º_ªº+–×÷.#&^*

2008.
●Caracas Font.
Design by Ariel Di Lisio.
+*love*.

ojo 02

Cultura Universitaria
REPÚBLICA BOLIVARIANA DE VENEZUELA
AÑO 2008

NUURO/CIRCO
VULKANO/STE
VE JOBS/EDM
UNDO BRACHO
/PLUMA & PAP
EL/DIABLO X
VIEJO_DOS_

DIGITEL

WE LOVE MUSIC & YOU LOVE ME

Too drunk to fuck!

BLF

BLF™ SUMMER (08–09).

● Trend Mill SA.
● D Mozart 157, Capital. Buenos Aires, Argentina.
● T (+5411) 4636 1001
● M info@blackfin.com.ar

● Design by Negro™ http://www.negronouveau.com
● Usamos Caracas Font, Design by Ariel Di Lisio
● Photography by Carolina Romano flickr.com/photos/carolinaromano

● BUENOS AIRES——ARGENTINA

Chardon

Designed by Vier5

"Chardon was developped for a poster, for the CAC Bretigny, exhibition of the artist Nicolas Chardon. Nicolas Chardon is a well known french artist, working on the base of the black square. We wanted to react to his work, creating a typeface that is the opposite."

"Chardon se creó para diseñar un póster para la exhibición del artista Nicolas Chardon en el CAC Bretigny. Nicolas Chardon es un conocido artista francés que trabaja sobre la base del cuadrado negro. Quisimos reaccionar ante su obra, creando una fuente que fuera todo lo contrario".

CHARDON DREI

Poster for the CAC Brétigny.

CHARDON ZWEI

CHARDON VIER

CHARDON FUNF

55

CHIPIRÓN CONDENSED

Designed by La Camorra

"Chipirón is a slightly more ambitious font than the others, although not a font for unbroken text (for this there already exists veritable masterpieces). We wanted to take more care of the spacing and to create rising and descending upper and lower case letters with. Finally we came out with a fairly useful font for cur intended poster designs although, it has to be said, there still remains a touch".

"La Chipirón es una fuente un poco más ambiciosa que las demás, aunque no es una fuente para texto corrido (para eso ya existen autenticas obras maestras). Quisimos cuidar más los espaciados, hacer mayúsculas y minúsculas con ascendentes y descendentes. Al final salió una fuente bastante útil para nuestros propósitos cartelísticos, aunque todavía le queda algún toque".

EME 78

¡TENEMOS EL ANTÍDOTO!

foals

3 RALF KÖNIG
10 JOE STRUMMER
12 BLAXPLOITATION
40 JAVIER REVERTE

CHIPIRÓN CONDENSED

Le gustaba cenar un exquisito sándwich de jamón con zumo de piña y vodka fría.

AaBbCcDdEeFfGgHhIiJjKkLlMmNn
ÑñOoPpQqRrSsTtUuVvWwXxYyZz

HOLLYWOOD SINNERS

Cora

Designed by Typetogether

Cora is a sans serif with an experimental bent, offering a large X-height, some contrast of stroke weight, and capitals inspired by classical lettering. Because the letters seem slightly large, Cora remains clear at smaller point sizes. It is a typeface intended to perform well on screen without loosing its attraction in print and the nature of its shapes allows for condensation or expansion without becoming severly distorted.

Cora es una fuente sans serif con un curvado experimental, que ofrece una gran altura de la X, contraste en el peso del trazo y mayúsculas inspiradas en la caligrafía clásica. Como las letras parecen grandes, Cora sigue siendo clara en tamaños más pequeños. Es un tipo de letra diseñado para funcionar bien en pantalla sin perder su atractivo en impresión, y la naturaleza de sus formas permite la condensación o la expansión sin que se distorsione extremadamente.

ABCDEFGHIJKLMNOPQRSTUVWXYZÆŒ
abcdefghijklmnopqrstuvwxyzæœßfiflffffiffl
ABCDEFFGHIJKLMNOPQRSTUVWXYZÆŒ()[]{}*ᴬᴼ&!¡?¿''""

0123456789€$¢£ƒ¥ 0123456789€$¢£ƒ¥
0123456789€$¢£ƒ¥ 0123456789€$¢£ƒ¥
%‰0123456789€$£¥¢ƒ
%‰ ½ ⅓ ⅔ ¼ ¾ ⅕ ⅖ ⅗ ⅘ ⅙ ⅚ ⅐ ²⁄₇ ³⁄₇ ⁴⁄₇ ⁵⁄₇ ⁶⁄₇ ⅛ ⅜ ⅝ ⅞ ⅑ ²⁄₉ ⁴⁄₉ ⁵⁄₉ ⁷⁄₉
0123456789/0123456789 0123456789(-+=-.,)
 0123456789(-+=-.,)
+−±×÷=≠<>≤≥¬|_^~¦∂ΩΔΠΣμπ√∫≈◊

Poster and samples showcasing Cora.
Póster y muestras que presentan la fuente Cora.

59

DINO

Designed by Lorenzo Geiger

This font was originally drawn for a logo demanding a strong difference between the bold an the regular cut of a clean, neutral typeface with a high legibility in caps. DinoMono is a monoline grotesk rounded font with OpenType features: Variations for quite every capital letter let's you create an unique nature for the letters you set. An optional cut with "filled" letters is qualified for logo and headline design in various graphic applications. Now Dino will be revised and supplemented with lower case letters.

Originalmente, esta fuente se dibujó para un logotipo que requería una fuerte diferencia entre la letra negrita y la normal, en una fuente clara y neutra con una alta legibilidad en versalitas. DinoMono es una fuente grotesca *monoline* redondeada con características de OpenType: las variaciones para casi todas las letras mayúsculas permiten crear una naturaleza única para las letras que se componen. Un corte opcional con letras "rellenas" está destinado al diseño de logotipos y titulares en varias aplicaciones gráficas. Ahora Dino se va a revisar y se complementará con letras minúsculas.

DINO MONO REGULAR

ABCDEFGHIJKLMNOPQRSTUVWXYZ
ÄĀĀÂŸÜÚÙÛÖÓÒÔÏÍÌÎËÉÈÊ ØΨ€
. : , ; " " + - = ± _ - – — ! † ‡ | () [] { } ‹ › « »

DINO MONO BLACK

ABCDEFGHIJKLMNOPQRSTUVWXYZ
abcdefghijklmnopqrstuvwxyz
ÄĀĀÂŸÜÚÙÛÖÓÒÔÏÍÌÎËÉÈÊ Ø£¥€
. : , ; " " + - = ÷ ± _ - – — ℗ Œ ! † ‡ | () [] { } ‹ › «

Cover and booklet of the Soul Department album, *Flow*.
Portada y folleto del álbum de Soul Department, *Flow*.

FORUM
WEITERBILDUNG
KANTON BERN

FORUM
WEITERBILDUNG
KANTON BERN

FORWEB.CH

FORum
WEiterbildung
KANTONBERN

ALS Direct

Designed by Art. Lebedev Studio

Direct is an open and dynamic sans serif with clear-cut letterforms that make it instantly readable. It is the first Cyrillic typeface created for signage purposes. It has a neutral yet agreeable pattern and modern feel. Direct typeface family includes nine fonts, there are several width versions for boards and signs of various dimensions, as well as different weight styles and italics. Its letterforms are made rather wide so that they can withstand perspective distortions. It has compact descenders and low contrast between thick and thin strokes rendering all letterform elements equally perceptible.
Direct's significant X-height height enhances readability of lowercase type. It is carefully designed to look good in light colors on dark backgrounds, which is often the case with signage. Direct is not meant for typesetting extensive text blocks, such as in books, it would make body copy look bulky. But it's may be a fine choice for headings and small text pieces in booklets and flyers.

Direct es una fuente abierta y dinámica, con formas de corte limpio que la hacen legible al instante. Es el primer tipo de letra cirílico creado para fines de señalización. Tiene un diseño neutro y agradable y una apariencia moderna. La familia directa del tipo de letra incluye nueve fuentes, hay varias versiones de ancho para paneles y señales de varias dimensiones, así como diferentes estilos de peso y cursiva. Sus formas de letra son bastante anchas, de modo que puede resistir las distorsiones de perspectiva. Tiene trazos descendentes compactos y bajo contraste entre los trazos gruesos y finos, de modo que todos los elementos de las formas de letra son igualmente perceptibles.
La gran altura de la caja alta de Direct aumenta la legibilidad de las minúsculas. Ha sido cuidadosamente diseñada para quedar bien en colores claros sobre fondos oscuros, ya que a menudo es el caso en señalización. Direct no está diseñada para la composición de grandes bloques de texto, como libros, ya que el texto del cuerpo sería muy voluminoso. Pero puede ser una buena elección para titulares y textos breves en folletos y flyers.

DIRECT REGULAR

¶ Aa Bb Cc Dd Ee Ff Gg Hh Ii Jj Kk Ll Mm Nn Oo Pp Qq Rr Ss Tt Uu Vv Ww Xx Yy Zz
Аа Бб Вв Гг Дд Ее Ёё Жж Зз Ии Йй Кк Лл Мм Нн Оо Пп Рр Сс Тт Уу Фф Хх Цц Чч Шш Щщ Ъъ Ыы Ьь Ээ Юю Яя Ґґ Єє Її Љљ Њњ Ќќ Ћћ Џџ Ђђ Ўў Ѓѓ

DIRECT ITALIC

¶ *Aa Bb Cc Dd Ee Ff Gg Hh Ii Jj Kk Ll Mm Nn Oo Pp Qq Rr Ss Tt Uu Vv Ww Xx Yy Zz*
Аа Бб Вв Гг Дд Ее Ёё Жж Зз Ии Йй Кк Лл Мм Нн Оо Пп Рр Сс Тт Уу Фф Хх Цц Чч Шш Щщ Ъъ Ыы Ьь Ээ Юю Яя

DIRECT BOLD

¶ **Aa Bb Cc Dd Ee Ff Gg Hh Ii Jj Kk Ll Mm Nn Oo Pp Qq Rr Ss Tt Uu Vv Ww Xx Yy Zz**
Аа Бб Вв Гг Дд Ее Ёё Жж Зз Ии Йй Кк Лл Мм Нн Оо Пп Рр Сс Тт Уу Фф Хх Цц Чч Шш Щщ Ъъ Ыы Ьь Ээ Юю Яя

Direct_booklet (actual work for an investment project) by Jdan Filippov.
Direct_booklet (trabajo actual para un proyecto de inversión) por Jdan Filippov.

Direct_poster by Elena Novoselova.

DOLCE

Designed by **Studio Regular**

Dolce is a new ultra-rounded typeface. It looks cute and tough at the same time. This illustrative style makes it easy to use as a special headline font. Dolce comes in 3 weights: Regular, Bold and Outlin. Dolce Regular is the main weight. If you combine Dolce Bold with Dolce Outline you can create nice colourfull words. Try it out, Dolce works well in big sizes, very big!

Dolce es un nuevo tipo de letra ultra redonda. Tiene una apariencia dulce y fuerte al mismo tiempo. Este estilo ilustrativo lo hace ideal para su uso como fuente de titulares especiales.
Dolce viene en 3 pesos: Regular (normal), Bold (negrita) y Outline (de contorno). Dolce Regular es el peso principal. Si combinas Dolce Bold con Dolce Outline puedes crear bonitas palabras coloristas. Pruébalo, Dolce funciona bien en tamaños grandes, ¡muy grandes!

DOLCE REGULAR

DOLCE OUTLINE

DOLCE BOLD

Hej, my name is DOLCE — a new Typeface.

DOLCE – a new ultra rounded Typeface
in three weights for MAC and PC.
Ready to use!

Dolce-Regular

abcdefghijklmnopqrstuvwxyz
ABCDEFGHIJKLMNOPQRSTUVWXYZ
0123456789.,;äöüÄÖÜ!(CO)?!?

Dolce-Outline

abcdefghijklmnopqrstuvwxyz
ABCDEFGHIJKLMNOPQRSTUVWXYZ
0123456789.,;äöüÄÖÜ!(CO)?!?

Dolce-Bold

abcdefghijklmnopqrstuvwxyz
ABCDEFGHIJKLMNOPQRSTUVWXYZ
0123456789.,;äöüÄÖÜ!(CO)?!?

Dolce-Regular is a trademark of Studio-Regular.
Carsten Giese | www.studio-regular.de.

Copyright (c) 2007 by Studio-Regular.
All rights reserved.

Dolly

Designed by Underware

Dolly is a book typeface with flourishes. The family consist out of four fonts. Dolly Roman is neutral and useful for long texts, and uses old-style figures. Dolly Italic is narrower and lighter in colour than the roman, and can be used to emphasize words within roman text. Dolly Bold is also useful in emphasizing words within roman text. It also works well as a display type. Dolly Small Caps are intended for setting whole words or strings of characters while regular roman capitals are used only for the first letter in a word.
With its relatively low contrast Dolly is perfectly legible in very small sizes. When Dolly is applied in larger, display sizes (like book covers), more crispy detail will show up which is invisible in small sizes. These four fonts provide a healthy palette for solving most of the problems of book typography.

Dolly es un tipo de letra para libros con florituras. La familia consiste en cuatro fuentes. Dolly Roman es neutra y útil para textos largos, y utiliza figuras antiguas. Dolly Italic es más estrecha y de color más claro que la romana, y puede utilizarse para enfatizar palabras en texto escrito en tipografía romana. Dolly Bold también es útil para enfatizar palabras en texto escrito en tipografía romana. También funciona bien como tipo decorativo. Dolly Small Caps está diseñada para poner palabras enteras o series de caracteres mientras que las mayúsculas regulares se utilizan solo para la primera letra de una palabra.
Gracias a su contraste relativamente bajo, Dolly es perfectamente legible en tamaños muy pequeños. Cuando Dolly se aplica en tamaños decorativos más grandes (como en portadas de libros), se verán más detalles invisibles en tamaños pequeños. Estas cuatro fuentes proporcionan una buena paleta para resolver la mayoría de problemas de la tipografía en libros.

abcdefghijklmnop
qrstuvwxyz
ABCDEFGHIJKLMNOP
QRSTUVWXYZ
1234567890
!¡"·$%&/()=?¿+*

DOLLY ROMAN

DOLLY

Jij bent niet mijn baas, maar mijn duivel
die mijn korte leven tot een hel maakt!

D

ABCDEFGHIJKLMNOP
QRSTUVWXYZ

DOLLY SMALL CAPS

Dolly Roman
Dolly Italic
Dolly Bold

donuts

Designed by Negro

This typeface is inspired in the women, from whence comes its name. This is a fairly heavy font with straight and rounded ends. Good to use in a large point font.

Esta letra está inspirada en las donas, de ahí su nombre. Es una letra con mucho peso, de terminaciones redondas y rectas. Es una buena letra para usar en cuerpos grandes.

DROP

Designed by Lowman

Drop is a multi-facetted creative organisation based in Amsterdam. The Drop logo/typeface is custom made. The graphical style is a mix of different periods in type-design history. Trying to keep it classical yet fresh!

Drop es una organización creativa multifacética situada en Amsterdam. El logotipo/tipo de letra de Drop está hecho por encargo. El estilo gráfico es una mezcla de distintos periodos de la historia del diseño de tipos. Intenta tener un aire clásico y fresco al mismo tiempo.

ABCDEFGH
IJKLMNO
PQRSTUV
WXYZ

Poster and flyers for Drop Sumthin, Amsterdam.
Póster y flyers para Drop Sumthin, Amsterdam.

75

ALS Dulsinea

Designed by Art. Lebedev Studio

Decorative font based on XIX century Cyrillic handwriting. Dulsinea is a handwriting-based font, that is why most of the letters are tied to each other. Such handwriting is often seen in documents dated 2nd half of the XIX century. Its special features are rounded lengthy movements and unusual for present days sequence of strokes.

Fuente decorativa basada en la caligrafía cirílica del siglo XIX. Dulsinea es una fuente basada en la escritura a mano, por eso la mayoría de letras están unidas entre sí. Esta caligrafía puede verse a menudo en documentos de la segunda mitad del siglo XIX. Sus características especiales son los movimientos largos redondeados y secuencias de trazos inusuales en la actualidad.

DULSINEA REGULAR

Dulsinea sample by Vera Evstafieva.
Muestra de Dulsinea hecha por Vera Evstafieva.

Einfach-Medium

Designed by Vier5

Einfach means "easy" in german language. This was the aim, creating that typeface. Easy and clear, but not reduced and boring. Playful and lively ("vivante").

Einfach significa "fácil" en alemán. Este era el objetivo al crear este tipo de letra. Fácil y claro, pero sin ser reducido ni aburrido. Juguetón y alegre ("vivante").

abcdefghi jklmno
pqrstuvwxyz
ABCDEFGHIJKLMNO
PQRSTUVL X42
1234567890
',.;:ç-[]

1. Werksatz.
Posters of the exhibition of Franz Erhard Walther at the Centre
d'Art Contemporain de Bretigny (CAC Bretigny).

Pósters de la exhibición de Franz Erhard Walther en el Centro
de Arte Contemporáneo de Bretigny (CAC Bretigny).

ALS Ekibastuz

Designed by Art. Lebedev Studio

Ekibastuz is a contemporary urban-style typeface extremely suitable for periodicals and advertising. It has defined, open, clear-cut letterforms and modern proportions.
Originally designed to work well for headings, Ekibastuz was developed further to give a distinct energetic feel when used at large sizes and be highly readable and neutral at small sizes. It consists of six font styles and offers a wide choice of weights, which is useful for creating contrast between boxes of text on a page.

Ekibastuz es un tipo de letra contemporáneo urbano ideal para periódicos y publicidad. Tiene unas formas definidas, abiertas y de corte limpio, así como proporciones modernas.
Originalmente diseñado para ser utilizado en titulares, Ekibastuz se desarrolló todavía más para darle una apariencia energética distinta al ser utilizada en tamaños grandes y ser altamente legible y neutral en tamaños pequeños. Consiste en seis estilos de fuente y ofrece una amplia elección de pesos, lo cual es útil para crear contrastes entre cajas de texto en una página.

¶ Aa Bb Cc Dd Ee Ff Gg Hh Ii Jj Kk Ll Mm Nn Oo
Pp Qq Rr Ss Tt Uu Vv Ww Xx Yy Zz
Аа Бб Вв Гг Дд Ее Ёё Жж Зз Ии Йй Кк Лл Мм Нн
Оо Пп Рр Сс Тт Уу Фф Хх Цц Чч
Шш Щщ Ъъ Ыы Ьь Ээ Юю Яя
§ € $? !? № 1 2 3 4 5 6 7 8 9 0 % © ± + ®
& * • … . , : ; ' " " ' ™ ° ? ? « [({ @ })] »

EKIBASTUZ LIGHT

¶ Aa Bb Cc Dd Ee Ff Gg Hh Ii Jj Kk Ll Mm Nn Oo
Pp Qq Rr Ss Tt Uu Vv Ww Xx Yy Zz
Аа Бб Вв Гг Дд Ее Ёё Жж Зз Ии Йй Кк Лл Мм Нн
Оо Пп Рр Сс Тт Уу Фф Хх Цц Чч
Шш Щщ Ъъ Ыы Ьь Ээ Юю Яя

EKIBASTUZ REGULAR

Ekibastuz poster by Elena Novoselova.
Póster de Ekibastuz hecho por Elena Novoselova.

¶ Aa Bb Cc Dd Ee Ff Gg Hh Ii Jj Kk Ll Mm Nn Oo
Pp Qq Rr Ss Tt Uu Vv Ww Xx Yy Zz
Аа Бб Вв Гг Дд Ее Ёё Жж Зз Ии Йй Кк Лл Мм Нн
Оо Пп Рр Сс Тт Уу Фф Хх Цц Чч
Шш Щщ Ъъ Ыы Ьь Ээ Юю Яя

EKIBASTUZ BOLD

¶ Aa Bb Cc Dd Ee Ff Gg Hh Ii Jj Kk Ll Mm Nn Oo
Pp Qq Rr Ss Tt Uu Vv Ww Xx Yy Zz
Аа Бб Вв Гг Дд Ее Ёё Жж Зз Ии Йй Кк Лл Мм Нн
Оо Пп Рр Сс Тт Уу Фф Хх Цц Чч
Шш Щщ Ъъ Ыы Ьь Ээ Юю Яя

EKIBASTUZ BLACK

¶ Aa Bb Cc Dd Ee Ff Gg Hh Ii Jj Kk Ll Mm Nn Oo
Pp Qq Rr Ss Tt Uu Vv Ww Xx Yy Zz
Аа Бб Вв Гг Дд Ее Ёё Жж Зз Ии Йй Кк Лл Мм Нн
Оо Пп Рр Сс Тт Уу Фф Хх Цц Чч
Шш Щщ Ъъ Ыы Ьь Ээ Юю Яя

EKIBASTUZ EXTRA BLACK

21 марта
town party

DJ Alex
DJ Spark
DJ Polya
DJ Pragmt
DJ Risa
DJ Tokling
DJ Ro
DJ Mnito

клуб крот

1 марта
springparty

DJ Alex, DJ Spark, DJ Polya, DJ Pragmt, DJ Ro, DJ Risa

начало в **21:00**

клуб крот

Estilo

Designed by DSType

Estilo was inspired by the particular style of lettering from the Art Deco period, mixing a very rigid geometric construction (made with circles and straight lines) with sweet and clean legibility provided by the softness of the rounded terminals of the character shapes. It might be considered a retro and historical typeface with a very contemporary and fresh feeling, with dozens of ligatures for very demanding designers.

Estilo fue inspirado por el estilo particular de tipografía del periodo Art Deco, y combina una construcción geométrica muy rígida (hecha con círculos y líneas rectas) con una legibilidad dulce y limpia proporcionada por la suavidad de las terminales redondeadas de las formas de los caracteres. Puede considerarse como un tipo de letra retro e histórica con un aire muy contemporáneo y fresco, con docenas de ligaduras para diseñadores muy exigentes.

ABCDEFGHIJKLM
NOPQRSTUVWXYZ

ABCDEFGHIJKLM
NOPQRSTUVWXYZ

.:,;!¡¿?*+-"$%&/()©®{}

1234567890

Q

Courrier internacional

À VENDA

Entre 700 mil e dois milhões de mulheres e crianças são transaccionadas todos os anos como uma mercadoria qualquer.

THE NEW YORK REVIEW OF BOOKS

GUINÉ-BISSAU
NARCO-ESTADO
EM FORMAÇÃO
THE OBSERVER

SEXO
TECNOLOGIAS
DO PRAZER
LIBERATION

OS MELHORES
DESENHOS

Courrier international

PATROCÍNIO
ctt

NÃO AO TRATADO
AS RAZÕES
DOS IRLANDESES
IRISH INDEPENDENT

MILÃO
BABY GANGS'
AO SERVIÇO DA MÁFIA
L'ESPRESSO

RETRATO
BRITNEY SPEARS
DE GENIAL A LOUCA
THE GUARDIAN

ESPIÕES DENTRO DE CASA

Como os telemóveis, os computadores, os cartões de crédito e outras tecnologias invadem a nossa privacidade. Trocamos a liberdade pelo conforto.

LE MONDE

Julho 2008
NÚMERO 149 | €3,50 (Cont.)

Exemplar

Designed by **Autodidakt**

"I had just finished my calligraphic studies when I made the first sketches of Exemplar in 1994. Inspired by the beauty and perfection of several typefaces and the art of calligraphy, I got started on my first attempts to create a new typeface. My goal was to create a typeface that was traditional yet unconventional, a balanced combination that felt both old and new. Respectful of the art of typography, I turned to history for inspiration and placed equal attention towards taking a step into the future."

"Acababa de terminar mis estudios de caligrafía cuando hice mis primeros esbozos de la fuente Exemplar en 1994. Inspirado por la belleza y la perfección de algunos tipos de letra y por el arte de la caligrafía, empecé a hacer mis primeros intentos de crear una nueva fuente. Mi objetivo era crear una fuente que fuera tradicional y al mismo tiempo poco convencional, una combinación equilibrada que diera la sensación de antiguo y nuevo a la vez. Respetando el arte de la tipografía, busqué la inspiración en la historia y puse igual atención en dar un paso hacia el futuro".

ABCDEFGHIJKLMNOPQRSTUVWXYZ 0123456789
abcdefghijklmnopqrstuvwxyz 0123456789 (!?&€$)
ABCDEFGHIJKLMNOPQRSTUVWXYZ 0123456789
abcdefghijklmnopqrstuvwxyz 0123456789 (!?&€$)

EXEMPLAR LIGHT

ABCDEFGHIJKLMNOPQRSTUVWXYZ 0123456789
abcdefghijklmnopqrstuvwxyz 0123456789 (!?&€$)
ABCDEFGHIJKLMNOPQRSTUVWXYZ 0123456789
abcdefghijklmnopqrstuvwxyz 0123456789 (!?&€$)

EXEMPLAR BOLD

Exemplar is a contemporary typeface based on traditional letterforms. It has the similar contrast as an antiqua but no serifs. The identity of Exemplar lies in the classical proportions combined with the sharp attitude in the details. Exemplar is available in four weights: light, regular, bold and extra bold with corresponding italics and built-in OpenType small caps.

Exemplar Light *Italic* SMALL CAPS *ITALIC*
Exemplar Regular *Italic* SMALL CAPS *ITALIC*
Exemplar Bold *Italic* **SMALL CAPS** *ITALIC*
Exemplar Extra Bold *Italic* **SMALL CAPS**

Four weights with corresponding italics and small caps

aabbccdd

Early sketch from 1994

It has taken approximately 14 years to truly complete Exemplar. The typeface has gone through both a name change and a total redesign. In 1996 when it was first released by a local disitributor in Sweden under the name *Neptuna* it contained only one weight with standard numerals. With time it has grown into a much bigger family with many typographic features.

Exemplar © 1994–2008 Göran Söderström | www.autodidakt.se

abcdefg
hijklmn
opqrstu
vwxyz

FINGERTYPE

Designed by Lowman

"The reason I designed the Fingertype was because in my opinion graphic designers should show their identity in the work they make! I decided to use my fisical identity to shape the fingertype design. But identity within the field of visual communication has many other way of being used. The result of showing your identity is that you are showing a certain type of honesty and humanness in this age of impersonal systems and technologies.

I think that with the developing of computer technologies and design automation the only real unique selling point a designer will have in the future, is his or her vision/design philosophy and identity. There way of thinking their humor or visual style. This doesn't mean that it is decoration. It is the way something is portrayed that makes it appeal and this visual representation of the uniqueness of the designer adds to the communicational value of the end product."

"La razón por la que diseñé la tipogafía Fingertype es porque en mi opinión los diseñadores gráficos deberían mostrar su identidad en el trabajo que realizan. Decidí utilizar mi identidad física para darle forma al diseño de huellas dactilares. Pero la identidad en el campo de la comunicación visual puede ser utilizada de muchas otras maneras. Al mostrar tu identidad estás mostrando un cierto tipo de honestidad y humanidad en esta época de sistemas y tecnologías impersonales.

Creo que con el desarrollo de tecnologías de la informática y la automatización del diseño, los únicos puntos de venta que el diseñador tendrá en el futuro serán su visión/filosofía del diseño y su identidad. Su modo de pensar, su humor o estilo visual. Esto no significa que se trate de decoración. El modo en que se presentan las cosas es lo que las hace atractivas, y esta representación visual de la exclusividad del diseñador añade valor comunicacional al producto final".

THE
QUICK
BROWN
FOX
JUMPS
OVER
THE
LAZY
DOG

Production method: Black ink, fingertips, paper, scanner, photoshop, illustrator.
Método de producción: Tinta negra, yemas de dedos, papel, escáner, photoshop, illustrator.

Flaeche

Designed by **Vier5**

Flaeche is the typeface developed for the guiding system of *Documenta 12* in 2007. The aim was to work with a typography that comes very closely to the daily life of the people. Furthermore the vernacular handwriting is put on a pedestal due to their inspiration coming from classic french script typefaces. For this project it was important to have a typeface that is contemporary, for that close period of time of 100 days during the exhibition.

Flaeche es la tipografía desarrollada para el sistema de guiado de la *Documenta 12* en 2007. El objetivo era trabajar con una tipografía muy cercana a la vida cotidiana de la gente. Además, la escritura a mano vernácula se coloca en un pedestal, puesto que la inspiración proviene de los tipos de letras franceses clásicos. Para este proyecto era importante encontrar una fuente que fuera contemporánea, para el periodo de tiempo de 100 días de la exhibición.

FLAECHE-TRANFER

Guiding system for the *Documenta 12*.
Sistema de guiado de la *Documenta 12*.

94

room

Flieger

Designed by Autodidakt

"In 2006, a friend showed me a very interesting old logo. I instantly fell in love with it and decided to make a typeface inspired by the hand drawn letters. I worked intensely for a couple of days, trying to make each letter capture the concept of the logo and then continued polishing the details and started developing the font files. Today, with OpenType technology, the typeface is very flexible. Each of the three weights (light, regular and bold) has automatic special ligatures, a bunch of stylistic alternate letters, swash letters and an extended language support."

"En 2006, un amigo me mostró un logotipo antiguo muy interesante. Me enamoré de él al instante y decidí hacer una tipografía basada en esas letras escritas a mano. Trabajé intensamente durante dos días, intentando que cada una de las letras captara el concepto del logotipo y luego continué puliendo los detalles y empecé a desarrollar los ficheros de las fuentes. Actualmente, con la tecnología OpenType, el tipo de letra es muy flexible. Los tres estilos (light, regular, negrita) tienen ligaduras especiales automáticas, un puñado de letras alternativas estilísticas, letras ornamentadas (letras swash) y un soporte lingüístico ampliado".

ABCDEFGHIJKLMNOPQRSTUVWXYZ 0123456789
abcdefghijklmnopqrstuvwxyz 0123456789 (!?&)

ABCDEFGHIJKLMNOPQRSTUVWXYZ 0123456789
abcdefghijklmnopqrstuvwxyz 0123456789 (!?&)

ABCDEFGHIJKLMNOPQR
STUVWXYZABCDEFGHI
JKLMNOPQRSTUVWXY
ZABCDEFGHIJKLMN

Vintage

Without swashes!

Last call for flight 7
@ Arlanda Airport

With swashes!

Last call for flight 7
@ Arlanda Airport

The wings on the capital letters are made by Lotta Bruhn.
Las alas de las letras mayúsculas han sido realizadas por Lotta Bruhn.

FRIDAY

Designed by Negro

Friday is a heavy font in which every one of the letters and every word formed by these letters work in cooperation with one another. With a great deal of character, details and a weight of its own, the very same was actually used in the Trash Sudamerica magazine.

Friday es una letra con peso, que funciona en forma armónica como un bloque cada una de sus letras y cada palabra que formen estas letras. Con mucha personalidad, detalles y peso propio, fue utilizada en la revista Trash Sudamerica.

ABCDEFGHIJ
KLMNÑOPQR
STUVWXYZ
0123456789

99

I AM A BEAUTIFUL BAG!

Friday™ Font.
Design by Ariel Di Lisio.
Negro™
http://www.negronouveau.com

I LOVE THIS BAG.

HOLA!
29/10/08.
DIE DIE
MY
DARLING
AD.

Misfits song.

ABCDEFGHIJKLMNÑ
OPQRSTUVWXYZ.
0123456789/→→

2008.
Friday Font.
Design by Ariel Di Lisio.
+love.

GRAFINC

Designed by Andrej Waldegg

"Grafinc is the typeface which i have originally designed for the catalogue of my father's graphic works published by "Mestna Galerija" in Ljubljana (Slovenia). It is a certain hommage to his oeuvre. The character of the typeface is blocky, bold, corpulent, with alot of black and very few white space inbetween -very much like his graphics-."

"Grafinc es el tipo de letra que originalmente había diseñado para el catálogo de las obras gráficas de mi padre, publicado por "Mestna Galerija" en Ljubljana (Eslovenia). En cierto modo, es un homenaje a su obra. El carácter de la fuente es como un bloque, en negrita, corpulento, con mucho negro y muy pocos espacios blancos entremedios, muy parecido a sus gráficos".

Catalogue for the exhibition of artist Petar Waldegg "Petar Waldegg Grafika 1997–2007".
Catálogo para la exposición del artista Petar Waldegg "Petar Waldegg Grafika 1997–2007".

103

FS KITTY

Designed by FontSmith

"FS Kitty was born through a playful & experimental process. By twisting & overlapping some initial rounded forms we created some interesting letter shapes. Through a series of sketches on the train home the 4 or 5 initial letters evolved into a whole alphabet with a soft and cuddly personality. FS Kitty is a joyful font, really playful like kids toys or candy bars. FS Kitty is available in five different styles."

"FS Kitty nació a raíz de un proceso experimental y divertido. Retorciendo y solapando algunas formas iniciales redondeadas, creamos unas formas de letras muy interesantes. A través de una serie de bocetos que realizamos en el viaje de vuelta en tren, las 4 o 5 letras iniciales evolucionaron hasta un alfabeto entero con una personalidad suave y adorable. FS Kitty es una fuente alegre, muy divertida, como los juguetes de los niños o las golosinas. FS Kitty está disponible en cinco estilos distintos".

ABCDEFGH
IJKLMNOP
QRSTUVWX
YZ&01234
56789

SPECIAL FAVORITE FRIEND KITTY

ALS Kraft

Designed by Art. Lebedev Studio

A simple rough font. Kraft is a rough technogenic non-serif meant for setting text in all capitals. Instead of lowercase letters there are capitals of smaller height but with the same stroke width. They make tighter type. Characters are pressed really close together which creates the visual rhythm of very narrow and very wide openings. The wide strokes allow free use of graphics. This font is designed for putting on coarse surfaces, for breaking, crumbing, scratching, or makings stencils on concrete.

Una fuente simple y tosca. Kraft es una fuente ruda sans serif tecnogénica diseñada para crear texto todo en mayúsculas. En vez de letras minúsculas hay mayúsculas de una altura inferior pero con el mismo ancho de trazo. Hacen que la letra esté más apretada. Los caracteres están muy enganchados entre sí, lo cual crea un ritmo visual de aperturas muy estrechas y muy anchas. Los trazos anchos permiten el uso libre de gráficos. Esta fuente está diseñada para ser colocada en superficies ásperas, para romper, hacer migajas, rayar o hacer plantillas en hormigón.

¶ Aa Bb Cc Dd Ee Ff Gg Hh Ii Jj Kk Ll Mm Nn
Oo Pp Qq Rr Ss Tt Uu Vv Ww Xx Yy Zz

Аа Бб Вв Гг Дд Ее Ёё Жж Зз Ии Йй Кк Лл Мм Нн
Рр Сс Оо Пп Тт Уу Фф Хх Цц Чч
Шш Щщ Ъъ Ыы Ьь Ээ Юю Яя

Ґґ Єє Її Љљ Њњ Ќќ Ћћ Џџ Ђђ Ўў Ѓѓ

€ $ ₽ ¤ # № 1 2 3 4 5 6 7 8 9 0 % ‰ · ± < + > =
& © ® § ? ! — … . , : ; ' " " ' ™ / ° \ ¦ | µ † ‡ ~ _ " '

Cc Gg Oo Qq Oo Cc Фф Чч Юю

‹ « [({ @ })] » ›

∗

ALS KRAFT REGULAR

Kraft sample by Jdan Filippov.
Muestra de Kraft hecha por Jdan Filippov.

Kraft sample by Irina Smirnova.
Muestra de Kraft hecha por Irina Smirnova.

LEGO AM/PM

Designed by Urs Lehni

The Lego font as well as the Lego Font Creator application was a collaboration between the designers Urs Lehni and Rafael Koch with the developer Jürg Lehni. The irresistible logic of the Lego brick prompted them to start thinking about how the fonts could be shown in an interactive type specimen, offering ways to play with it online.

La fuente Lego, así como la aplicación Lego Font Creator, son fruto de la colaboración entre los diseñadores Urs Lehni y Rafael Koch con el promotor Jürg Lehni. La lógica irresistible de las piezas de Lego les hizo empezar a pensar cómo podrían mostrar las fuentes en un tipo de letra interactivo que ofreciera modos de jugar con él *online*.

LEGO AM

LEGO PM

One of four covers of the catalogue for the "Fresh Type" exhibition, held at the Design Museum Zurich in 2004. Designed by Leander Eisenmann, Zurich.
Una de las cuatro portadas del catálogo para la exposición "Fresh Type", celebrada en el Museo del Diseño de Zurich en 2004. Diseñada por Leander Eisenmann, Zurich.

Campaign for the 2006 Beck album called "The Information", art direction and design by Big Active London, 2006.
Campaña para el álbum de Beck de 2006 denominado "The Information", dirección de arte y diseño por Big Active London, 2006.

T-Shirt designed by Rob Abeyta Jr. for the Girl Skateboard Company, Los Angeles, in 2002.
Camiseta diseñada por Rob Abeyta Jr. para Girl Skateboard Company, Los Angeles, en 2002.

111

LOVE

Designed by Negro

Love was designed for the second edition of the Love magazine, known as Vol.2. The idea was to create a typeface which was very smooth and fine, something which, stylistically, went with the concept of the magazine. Simple shapes and fine lines.

Love fue diseñada para la edición numero 2 de la revista Love, llamada Vol. 2. La idea fue crear una letra muy suave y fina, que acompañara estilizadamente el concepto de la revista. Formas simples y trazos finos.

113

Q14—07
NN67OE

Q14-07 is a secret code. Nobody know.
NN67OE.

SECRET CODE/ (192)OO. THIS IS THE PERSONAL FORM.

On website:
http://www.secretcode.com

11/04/2008 14:46HS.—

ABCDEFGHIJKLMNÑ
OPQRSTUVWXYZ
0123456789 .:.../)C

2008.
● Love Font.
Design by Ariel Di Lisio.
+*love.*

114

EL VIENTO TRAE UN EXTRAÑO LAMENTO...

MACHINE

Designed by **Lowman**

"This is a bundle of quotes, sketches and other stuff I made and learned at my internship with the guys from Machine. This information is divided in to two layers one mat and the other glossy transparent. One of the main things I made there was a typeface called "Next Level" this was a very good learning proces and further stimulated by fascination for typefaces."

"Esto es una colección de notas, bocetos y otras cosas que hice y aprendí durante las prácticas que realicé con los chicos de Machine. Esta información está dividida en dos capas, una mate y la otra transparente brillante. Una de los proyectos principales que hice allí fue un tipo ce letra denominado "Next Level". Fue un proceso de aprendizaje excelente que estimuló todavía más la fascinación que sentía por los tipos de letra".

ABCDEFGHIJ
KLNOPQRSTU
VWXYZ12345
67890.,;:!?/\
"" () $ @ <>

Maiola

Designed by Typetogether

Being inspired by early Czech type design, Maiola is clearly a contemporary typeface, that is mindfull of its historical heritage, implementing old-style features and calligraphic reminiscence, more frankly so in the Italic. Nevertheless, through its personality, it attempts to create a welcoming tension on the page, without shouting too loudly at the reader. It handles its expressive tendencies with care and in doing so increases its usability, with legibility being of great importance. Subtle irregularities of the letterforms enhance furthermore the dynamic spirit and liveliness of the typeface. Maiola also includes Cyrillic and Greek.

Inspirada por el diseño de tipos checo de los inicios, Maiola es sin duda un tipo de letra contemporáneo, que tiene en cuenta su herencia histórica, implementando características del estilo antiguo y remembranza caligráfica, especialmente en la cursiva. Aún así, intenta crear a través de su personalidad una tensión acogedora en la página, sin gritarle demasiado alto al lector. Trata sus tendencias expresivas con cuidado y al hacerlo aumenta su utilidad, teniendo la legibilidad una gran importancia. Las irregularidades sutiles de las formas de las letras aumentan el espíritu dinámico y la viveza del tipo. Maiola también incluye la letra Cirílica y la Griega.

ABCDEFGHIJKLMNOPQRSTUVWXYZÆŒ
abcdefghijklmnopqrstuvwxyzæœßfiflffffiffl
ABCDEFFGHIJKLMNOPQRSTUVWXYZÆŒ&!¡?¿ᴬᴼ

АБВГДЕЖЗИЙКЛМНОПРСТУФХЦЧШЩЪЫЬЭЮЯ
абвгдежзийклмнопрстуфхцчшщъыьэюя
ЂЃҐЄЇЉЊЎЏЋЌЁSJ ђѓґєїїљњўџћќёsj
ΑΒΓΔΕΖΗΘΙΚΛΜΝΞΟΠΡΣΤΥΦΧΨΩ ΆΈΉΊΌΎΏ
αβγδεζηθικλμνξοπρστυφχψως άέήίΐόϋύΰώ

Maiola is used in the Russian edition of GALA, a life-style magazine.
Maiola es utilizada en la edición rusa de GALA, una revista de estilo de vida.

119

ALS Mirta

Designed by Art. Lebedev Studio

Mirta is a clean text type well-suited for use in typesetting of smart volumes and kids books. Fine and well-balanced antique face is complemented by surprisingly vigorous sophisticated italics.

Mirta es un tipo de letra para texto limpio, adecuado para la composición de volúmenes elegantes y libros infantiles. Un tipo antiguo delicado y bien equilibrado se complementa con unas cursivas sorprendentemente vigorosas y sofisticadas.

MIRTA REGULAR

¶ Aa Bb Cc Dd Ee Ff Gg Hh Ii Jj Kk Ll Mm Nn Oo
Pp Qq Rr Ss Tt Uu Vv Ww Xx Yy Zz
Аа Бб Вв Гг Дд Ее Ёё Жж Зз Ии Йй Кк Лл Мм Нн
Оо Пп Рр Сс Тт Уу Фф Хх Цц Чч Шш Щщ Ъъ Ыы
Ьь Ээ Юю Яя Єє Її Ќќ Ўў Ѓѓ Ґґ

MIRTA ITALIC

*¶ Aa Bb Cc Dd Ee Ff Gg Hh Ii Jj Kk Ll Mm Nn Oo
Pp Qq Rr Ss Tt Uu Vv Ww Xx Yy Zz
Аа Бб Вв Гг Дд Ее Ёё Жж Зз Ии Йй Кк Лл Мм Нн
Оо Пп Рр Сс Тт Уу Фф Хх Цц Чч Шш Щщ Ъъ Ыы
Ьь Ээ Юю Яя Єє Її Ќќ Ўў Ѓѓ Ґґ*

MIRTA BOLD

**¶ Aa Bb Cc Dd Ee Ff Gg Hh Ii Jj Kk Ll Mm Nn Oo
Pp Qq Rr Ss Tt Uu Vv Ww Xx Yy Zz
Аа Бб Вв Гг Дд Ее Ёё Жж Зз Ии Йй Кк Лл Мм Нн
Оо Пп Рр Сс Тт Уу Фф Хх Цц Чч Шш Щщ Ъъ Ыы
Ьь Ээ Юю Яя**

> **Бернард Шоу:**
> Вечные каникулы—хорошее определение *ада*.

> **Рома Воронежский**
> Когда мне говорят, что красный с зеленым не сочетаются, я сатанею. Посмотри на грядку клубники, дундук!

> **Джордано Бруно**
> Но разве было бы плохо перевернуть перевернутый мир?

> **Козьма Прутков**
> *Глупейший* человек был тот, который изобрёл кисточки для украшения и золотые гвоздики на мебели.

> **Томас Эдисон**
> Теперь я знаю тысячу способов, как не нужно делать *лампу накаливания*.

ALS Mirta

Regular
¶ Aa Bb Cc Dd Ee Ff Gg Hh Ii Jj Kk Ll Mm Nn Oo Pp Qq Rr Ss Tt Uu Vv Ww Xx Yy Zz
Аа Бб Вв Гг Дд Ее Ёё Жж Зз Ии Йй Кк Лл Мм Нн Оо Пп Рр Сс Тт Уу Фф Хх Цц Чч Шш Щщ Ъъ Ыы Ьь Ээ Юю Яя Єє Іі Її Ўў Ґґ Ѓѓ
§ € $ ₽ ₴ ! ? № 1 2 3 4 5 6 7 8 9 0 % © ® ± + ®
ff fi fl ffi ffl fk fh fj & * · . . : ; " " '' ™ ° ? † ‹ [({ @ })] ›

Bold
¶ **Aa Bb Cc Dd Ee Ff Gg Hh Ii Jj Kk Ll Mm Nn Oo Pp Qq Rr Ss Tt Uu Vv Ww Xx Yy Zz**
Аа Бб Вв Гг Дд Ее Ёё Жж Зз Ии Йй Кк Лл Мм Нн Оо Пп Рр Сс Тт Уу Фф Хх Цц Чч Шш Щщ Ъъ Ыы Ьь Ээ Юю Яя

Italic
¶ *Aa Bb Cc Dd Ee Ff Gg Hh Ii Jj Kk Ll Mm Nn Oo Pp Qq Rr Ss Tt Uu Vv Ww Xx Yy Zz*
Аа Бб Вв Гг Дд Ее Ёё Жж Зз Ии Йй Кк Лл Мм Нн Оо Пп Рр Сс Тт Уу Фф Хх Цц Чч Шш Щщ Ъъ Ыы Ьь Ээ Юю Яя Єє Іі Її Ўў Ґґ Ѓѓ
§ € $ ₽ ₴ ! ? № 1 2 3 4 5 6 7 8 9 0 % ± +
*ff fi fl ffi ffl fk fh fj & * · . . : ; " " '' ™ ° ? † ‹ [({ @ })] ›*

Italic
¶ *Aa Bb Cc Dd Ee Ff Gg Hh Ii Jj Kk Ll Mm Nn Oo Pp Qq Rr Ss Tt Uu Vv Ww Xx Yy Zz*
Аа Бб Вв Гг Дд Ее Ёё Жж Зз Ии Йй Кк Лл Мм Нн Оо Пп Рр Сс Тт Уу Фф Хх Цц Чч Шш Щщ Ъъ Ыы Ьь Ээ Юю Яя

Студия Артемия Лебедева

nudist

Designed by Craig Oldham

"I created the typeface after I overheard someone in the studio said: that type is indecent!. The typeface uses visual nudist connotations to create a fun headline whilst experimenting with the expendablity of each letter form and, of course, it covers the characters naughty bits.
A fold out poster was designed to promote the typeface displaying the an interesting pangram and the three weights –Pixel, Censor and Fig leaf– all contained in a censored bag, similar to the ones that usually contain magazines of the adult nature."

"Creé este tipo de letra después de oír a alguien en el estudio que dijo: ¡esta tipografía es indecente!. El tipo de letra utiliza connotaciones visuales nudistas para crear un titular divertido a la vez que experimenta con la dilatabilidad de cada forma de letra y, por supuesto, cubre las partes indecentes de los caracteres.
Se diseñó un póster desplegable para promocionar el tipo de letra que mostraba un panagrama y los tres pesos: Píxel, Censor y Hoja de higuera, todos ellos contenidos en una bolsa censurada, parecida a las que normalmente aparecen en las revistas para adultos".

NUDIST PIXEL WEIGHT

abcdefghij
klmnopqrstu
vwxyz

NUDIST CENSOR WEIGHT

abcdefghij
klmnopqrstu
vwxyz

NUDIST FIG WEIGHT

One A.M.

Designed by **Tnop**

The initial typeface design (Capital Letters only) was created in 2001 as a part of an ongoing postcard and poster series to promote the release of Tony Stone's image collection called "America", featuring an image collection specific to the USA. So, each of the character composes of stars that was inspired by the stars inside the U.S. flag. In 2002, the full character set was completed and released under the name One A.M. through T26 -Digital Type Foundry-.

El diseño del tipo de letra inicial (mayúsculas únicamente) fue creado en 2001 como parte de unas series de tarjetas y pósters para promocionar el lanzamiento de la colección de imágenes de Tony Stone denominada "America", que presenta una colección de imágenes típicas de los Estados Unidos. Así pues, cada uno de los caracteres está compuesto por estrellas en referencia a las estrellas de la bandera norteamericana. En 2002, el juego de caracteres se completó y se lanzó con el nombre One A.M. a través de T26 -Digital Type Foundry-.

PHOTOGRAPHY ÅSA SANDBERG (MONTYSTRIKES & NOMONKEY)
MODEL ANNA BATCHIN
TEXT ALICE THUNDERSTORM

EDAM & AVE

ACCORDING TO THE BIBLE, GOD CREATED ADAM FR
WHEN GOD CREATES THE FIRST MAN (HEBREW ADA
HEBREW HAYYAH, "LIFE"), HE COMM

PAZ

Designed by Negro

"This is a font which I am inspired to see in use and whilst it might appear simple, at the same time this font is reinforced by a subtle complexity. Having a good variety of weights also makes this a perfectly practical typeface. The use of this font is also stimulated by its beauty. This is a font which will survive the time."

"Esta es una letra que me emociona verla funcionar, parece ser simple, pero a la vez tiene una suave complejidad que la fortalece. Tiene muchas variables de peso, eso la hace perfectamente funcional. Tiene una belleza que estimula su uso. Es una letra que perdurará en el tiempo".

ABCDEFGHIJKLMNÑ
OPQRSTUVWXYZ
1234567890/()[]{}-
¿?¡!&¥$€.:#%@+×=£
® ® © © _ ^ ` ˜ ¸ ™ * "
ÆŒßÚØPÉÈÊË
¢Ç º ª ⁷⁰ Aª § † Ð %

HELLO:
I'M PAZ.™

H 00:34:56
F 16/08/57 R.
OR DIE. (2008).

Paz Font™.
Buscame, Find me.
http://www.negronouveau.com

Hecho en Buenos Aires, Argentina.
By Negro™. Latinoamérica.

Industria Argentina.

ABCDEFGHIJKLMNÑOPQR
STUVWXYZ1234567890/
(){}[]–¿?¡!¿¥$€.,:#/.@+×=£™
Ⓡ R Ⓒ C ^ ˇ ˘ _ ÷ * " ¢ Ç º ª 7º Aª § ‡ Ð %
Æ Œ ẞ Ü Ø ¶ É Ê Ë È Ê

2008.
● Paz Font.
Design by Ariel Di Lisio.
+*love*.

130

2021
Pura Ficción ™

EDICION Nº4.
(2008)

—¿*Edición Nº4.* 2008.
Pura Literatura, Puro cuento.

Eduardo Cobos
Iván Thays
Luis Enrique Belmonte
Luis López Nieves

ESPECIAL
Mario Bellatin

FS Pele

Designed by FontSmith

FS Pele is a bold and confident block display type, created for strong typographic headlines in editorial and poster design. The font creates surprisingly legible words shapes at small and large sizes. There are two versions of the typeface: FS Pele One has tighter letter spacing and thinner counters for use in large sizes, and FS Pele Two which has wider counter forms and more letter spacing for use in smaller sizes. FS Pele is also available in Italics.

FS Pele es una tipografía para títulos de imprenta en negrita, creada para titulares tipográficos fuertes en diseño editorial y de pósters. La fuente crea unas formas de palabras sorprendentemente leíbles en tamaños pequeños y grandes. Hay dos versiones del tipo de letra: FS Pele One tiene un espaciado entre caracteres menor y contadores más finos para uso en tamaños grandes, y FS Pele Two, que tiene unas formas de contador más anchas y más espaciado entre caracteres para uso en tamaños pequeños. FS Pele también está disponible en cursiva.

POMPADOUR

Designed by La Camorra

"For a concert poster for 3 Delicias we traced some letters which brought to mind the typical roman typography. Hence the name Pompadour, a font particularly suitable for large texts."

"Our fonts arise in answer to the typographic needs of certain specific projects, requiring a special typeface. The first step is to design the letters for the project in question by hand (poster, disc cover, credit titles). Once this is done we pick up again on the typography, which we then fine-tune and proceed to construct the entire family.
These initial processes form the basis of our typographic families and also those from which the rules and characters are developed. Our typographies aren't encompassed by a concrete or abstract concept, but rather the ability to adapt to the composite requirements of the time."

"Para un cartel de un concierto de 3 Delicias dibujamos unas letras recordando a la tipografía redondeada típica. Ahí nació la Pompadour, una fuente muy resultona para textos grandes".

"Nuestras fuentes surgen ante las necesidades tipográficas de un trabajo previo concreto, que necesita unas letras especiales. El primer paso es el diseño a mano de las letras que demanda el proyecto en cuestión, (un cartel, una portada de un disco, unos títulos de crédito) una vez terminado este trabajo, retomamos la tipografía, la depuramos y construímos toda la familia.
Son los trabajos iniciales los que marcan las bases de nuestras familias tipográficas y los que crean sus reglas y sus características. Nuestras tipografías no vienen precedidas de un concepto concreto o abstracto, sino de la adaptabilidad de las necesidades compositivas del momento".

ABCDEFGHIJKLMN
ÑOPQRSTUVWXYZ
abcdefghijklmnño
prstuvwxyz
1234567890
?¿!""&/()*.,:;-

Prelo

Designed by DSType

Prelo was designed to be a neutral, highly readable workhorse typeface, for identity, editorial and information design. Prelo is a huge type family with 54 styles, from compressed, condensed, regular and a slab serif: Prelo Slab. With it's nine weights and matching italics, ranging from Hairline to Black, Prelo has proved to be one of DSType's major releases. It's curves are soft and smooth, providing legibility, even in very poor conditions.

Prelo fue diseñada para ser un tipo de letra neutro, altamente legible, una tipografía todoterreno para su uso en diseño de identidad, editorial e información. Prelo es una gran familia de tipos con 54 estilos, desde comprimida, condensed, normal, y una slab serif: Prelo Slab. Con sus nueve pesos y cursivas correspondientes, que van desde filete extrafino (Hairline) a gótica (Black), Prelo ha demostrado ser uno de los principales lanzamientos de DSType. Sus curvas son suaves y fluidas, proporcionando legibilidad, incluso en las peores condiciones.

ABCDEFGHIJKLM
NOPQRSTUVWXYZ
abcdefghijklm
nopqrstuvwxyz
..,;!¡¿?*+-"$%&/()©®
1234567890

PRELO BOOK

e

Prelo Book
Prelo Book Italic
Prelo Medium
Prelo Medium Italic
Prelo Light
Prelo Light Italic
Prelo ExtraLight
Prelo ExtraLight Italic
Prelo Hairline
Prelo Hairline Italic
Prelo SemiBold
Prelo SemiBold Italic
Prelo Bold
Prelo Bold Italic
Prelo ExtraBold
Prelo ExtraBold Italic
Prelo Black
Prelo Black Italic

Sexta-feira
20 de Junho de 2008
A BOLA

futebol
EURO2008

05

O momento em que Ballack faz o terceiro golo da Alemanha, depois de ganhar posição com um empurrão a Paulo Ferreira
EDUARDO OLIVEIRA/ASF

ASSIM VEJO
por JOSE MANUEL DELGADO

Portugal 'visto' por três figuras de Basileia

BASILEIA — Nesta cidade suíça nasceu Roger Federer, número um mundial de ténis e para muitos o melhor de sempre. Federer, na hora da verdade, normalmente não falha. Quando chega ao *match-point*, concentra-se e torna-se quase irreal. A Portugal, frente a Lehman, faltou-lhe ser como Federer.

EM Basileia, durante alguns anos, deu aulas na Universidade, que fica do estádio, o filósofo alemão Nietzsche, que desenvolveu a tese do super-homem, base filosófica usada por alguns defensores da supremacia ariana. Ontem, os alemães, frente a Portugal, não foram super-homens. Lutaram pela vitória, aceitando a superioridade técnica dos portugueses e aguentando com estoicismo a pressão a que foram submetidos. Posso garantir que não é todos os dias que se vê a Alemanha submetida ao tamanho aperto...

EM Basileia, está sepultado Erasmo de Roterdão, pensador e humanista, autor de, «O Elogio da Loucura». Infelizmente para os portugueses, a noite teve elogios, porém, não houve loucura. Pelo menos aquela que se segue, do Marquês de Pombal à Avenida dos Aliados, as grandes vitórias.

o árbitro 1.ªp +1' 2.ªp +4'

PETER FROJDFELDT
3

EM ANÁLISE

Da goleada em números ao que falta à 'equipa de todos nós'

O sueco Frojdfeldt falhou ao sancionar o golo ilegal de Ballack e errou ao não expulsar Friedrich (47) quando este rasteirou e a seguir propositadamente pisou o pé a Ronaldo. Tentou controlar o jogo com sorrisos e palmadinhas nas costas mas, contas feitas, beneficiou a Alemanha.

➔ *Regressa a velha história da diferença de eficácia entre as sociedades portuguesa e alemã*

BASILEIA — Portugal já ultrapassou aquela fase, dos anos 70 a 90, em que era muitas vezes a melhor equipa do mundo a jogar sem balizas. Não, hoje, com Ronaldo, Nani, Simão, Quaresma, Deco, já jogamos para a frente e não apenas para o lado, naquele estilo limpa pára-brisas que levou, um dia, José Maria Pedroto a dizer que faltavam 30 metros ao nosso futebol.

Ontem, no que respeita à estatística, demos um banho à Alemanha, mas como eles são mais eficazes, acabaram vencedores.

Em remates, ganhámos 22 a 11; em pontapés de canto, 8 a 5; em faltas sofridas, 15 a 11; e em percentagem de posse de bola, então, massacrámos: 57 a 43.

Assim se prova que não basta fazer uma leitura simplista da estatística para atingir as melhores conclusões e que Portugal, para sonhar com voos ainda mais altos, precisa de encontrar melhores soluções em determinadas posições. Não há um defesa-esquerdo de raiz que ombreie com os da direita; não há substituto à altura de Deco; não há um ponta-de-lança que seja ao mesmo tempo Nuno Gomes e Hugo Almeida (as características dos dois dão um bom Luca Toni) e a época em Sevilha não fez nada bem a Ricardo, que embora não sendo réu na eliminação de Portugal já viu melhores dias.

Ontem, porém, para além dos números, dos golos, da posse de bola, houve algo intangível que urge preservar no pós-escolarismo: aquela capacidade de deixar a pele em campo... por Portugal.

PUB

Elefante Azul
● Sem necessidade de secar
● Não risca a pintura
● Aberto 24 h., 365 dias
Porque lavar é connosco!

Ronnia

Designed by Typetogether

One of the most remarkable characteristics of this humanistic sans serif is its versatility. Ronnia's personality performs admirably in headlines, but is diffident enough for continuous text and small text alike. The heavier weights deliver very cohesive shapes, and they have been successfully used for branding and newspaper headlines. Its twenty styles grant the designer a broad range of coherent color and texture variations in text blocks, which are necessary tools to solve complex information and editorial design problems. Ronnia has been mainly engineered for newspaper and magazine applications, manifested in its properties: economic in use, highly legible, and approaching the reader with some friendliness and charm.

Una de las principales características de esta sans serif humanística es su versatilidad. La personalidad de Ronnia funciona admirablemente bien en titulares, pero es bastante tímida para texto continuo y texto pequeño. Los pesos más grandes brindan formas muy cohesivas y han sido utilizadas con éxito para la creación de marcas y titulares de periódicos. Sus veinte estilos le otorgan al diseñador una amplia gama de variaciones coherentes de color y textura en bloques de texto, que son herramientas necesarias para resolver problemas complejos del diseño de información y editorial. Ronnia ha sido principalmente diseñada para aplicaciones de periódicos y revistas por sus propiedades: económica en el uso, altamente legible, y se acerca al lector con simpatía y encanto.

ABCDEFGHIJKLMNOPQRSTUVWXYZÆŒ

abcdefghijklmnopqrstuvwxyzæœßfiflffffiffl

ABCDEFFGHIJKLMNOPQRSTUVWXYZÆŒ()[]{}*ᴬᵒ&!¡?¿'""

0123456789€$¢£¥ƒ 0123456789€$¢£¥ƒ

0123456789€$¢£¥ƒ 0123456789€$¢£¥ƒ

%‰0123456789€$£¥¢ƒ

Ronnia in several publications.
Ronnia en varias publicaciones.

ALS RUNDGANG

Designed by Art. Lebedev Studio

Rundgang is a decorative font designed specially for advertising purposes, that reminds one of electronic display boards and bitmap typefaces. It includes only capital letters. Some of the letterforms are deliberately misshaped to have a teenagedly angular look it's a bit crazy and out of proportion. Rundgang is well-suited for any youth-aimed design, such as various event and campaign materials, periodicals, flyers, leaflets, posters and other youngish marketing stuff.

Rundgang es una fuente decorativa diseñada especialmente para fines publicitarios, y que recuerda a las de los paneles electrónicos o a las de mapas de bits. Incluye únicamente letras mayúsculas. Algunas de las formas de las letras han sido deformadas a propósito para que tengan una apariencia adolescentemente angular, algo alocadas y desproporcionadas. Rundgang es adecuada para cualquier diseño destinado a la juventud, como diversos materiales de eventos y campañas, revistas, flyers, folletos, pósters y otros materiales de marketing para jóvenes.

¶ A B C D E F G H I J K
L M N O P Q
R S T U V W X Y Z
А Б В Г Д Е Ё Ж З И Й К Л
М Н О П Р С Т У Ф Х Ц Ч Ш Щ
Ъ Ы Ь Э Ю Я
Ґ Є Ї Љ Њ Ћ Џ Ђ Ў
€ $ ₽ № 1 2 3 4 5 6 7 8 9 0 % © + ®
& * • ? ! . , : ; ' " " ' ™ °
« [({ @ })] »

ALS RUNDGANG REGULAR

SOFTWARE NEWS

8 FEBRUARY–15 FEBRUARY

#5(24) 2008

CELL PHONE SOFTWARE READS TO THE BLIND

CONTROL USER INSTALLS OF SOFTWARE

Rundgang sample made by Elena Novoselova.
Muestra de Rundgang realizada por Elena Novoselova.

SHABASH

Designed by **Autodidakt**

"In the beginning of my carrier I got an assignment to design a logotype and menu for an Indian restaurant called Kashmir. The restaurant with its artistic interior decoration, pleasant staff and harmonic atmosphere, left a deep impression on me. The brothers Khan owned the restaurant, Chef Sita Ram's culinary skill provided delicious food. Ejaz Khan's esoteric knowledge and Nisar Khan's exploration in art inspired me. A simple business meeting turned into a long life friendship and I knew that I was destined to travel to India. In India the idea appeared to create a new typeface where East meets West. I dedicate this typeface to Ejaz & Nisar Khan."

"Al inicio de mi carrera me encargaron el diseño de un logotipo y el menú para un restaurante indio llamado Kashmir. El restaurante, con su decoración interior artística, su agradable personal y armonioso ambiente, me causó muy buena impresión. Los hermanos Khan era los propietarios del restaurante, y el Chef Sita Ram creaba una comida deliciosa gracias a su habilidad culinaria. El conocimiento esotérico de Ejaz Khan y la exploración del arte de Nisar Khan me inspiraron. Una simple reunión de negocios se convirtió en una amistad de por vida, y supe que estaba destinado a viajar a la India. Allí se me ocurrió la idea de crear un nuevo tipo de letra donde Este y Oeste confluyeran. Dedico este tipo a Ejaz y Nisar Khan".

ABCDEFGHIJKLMNOPQRSTUVWXYZ 0123456789
AABCDEFGHIJKLMNOPQRSTUVWXYZ
abcdefghijklmnopqrstuvwxyz 0123456789 (!?&€$)

ABCDEFGHIJKLMNOPQRSTUVWXYZ 0123456789
AABCDEFGHIJKLMNOPQRSTUVWXYZ
abcdefghijklmnopqrstuvwxyz 0123456789 (!?&€$)

SHABASH REGULAR - REGULAR ITALIC

ABCDEFGHIJKLMNOPQRSTUVWXYZ 0123456789
AABCDEFGHIJKLMNOPQRSTUVWXYZ
abcdefghijklmnopqrstuvwxyz 0123456789 (!?&€$)

ABCDEFGHIJKLMNOPQRSTUVWXYZ 0123456789
AABCDEFGHIJKLMNOPQRSTUVWXYZ
abcdefghijklmnopqrstuvwxyz 0123456789 (!?&€$)

SHABASH BOLD - BOLD ITALIC

VARANASI
SHABASH
The young girl had eyes of an old woman
KASHMIR
Stockholm
Kerala

Sauna

Designed by Underware

Sauna radiates warmth and comfort with a contemporary flair. The family consists of regular, bold and black weights. The regular and bold weights are designed to complement each other in all type sizes from fine print to display settings. The regular weight is bundled with small caps, while the black weight is designed specifically for larger display sizes.
For each weight there are two italics: the normal italic and a swash italic. The regular italic is formal and stable while the swash italic is more outgoing and festive. Besides the ten core fonts which make up Sauna, each weight (regular, bold, black) also includes a special ligature font. These work particularly well with the swash italics. But wait, there's more! Included dingbats add colour for your typography. The timely Dingbat fonts contain 26 illustrations which can be used either as plain black and white illustrations, or as layered, multi-coloured line-art. Sauna package of 18 fonts provide a flexible range for a wide variety of text and display settings.

Sauna irradia calor y confort con un aire contemporáneo. La familia está formada por los pesos normal, negrita y gótica (black). Los pesos normal y negrita están diseñados para complementarse el uno al otro en todos los tamaños de letra, desde composiciones de letra menuda a letra para titulares. El peso normal incluye versalitas, mientras que la letra gótica está específicamente diseñada para tamaños de títulos más grandes.
Cada peso tiene dos cursivas: la cursiva normal y la cursiva ornamentada. La cursiva normal es formal y estable mientras que la ornamentada es más extrovertida y festiva. Además de las diez fuentes principales que forman Sauna, cada uno de los pesos (normal, negrita, gótica) incluye también una fuente de ligadura especial. Éstas funcionan especialmente bien con las cursivas ornamentadas. Pero espera, ¡hay más! Las Dingbats incluidas añaden color a tu tipografía. Las fuentes Dingbat contienen 26 ilustraciones que pueden ser utilizadas como sencillas ilustraciones en blanco y negro, o como arte lineal multicolor y a capas. El paquete de Sauna de 18 fuentes proporciona una amplia gama de composiciones para texto y títulos.

abcdefghijklm
nopqrstuvwxyz
ABCDEFGHIJKLM
NOPQRSTUVWXYZ
1234567890
!¡"·$%&/()=?¿+*

SAUNA ROMAN

**abcdefghijklm
nopqrstuvwxyz
ABCDEFGHIJKLM
NOPQRSTUVWXYZ
1234567890
!¡".·$%&/()=?¿+***

SAUNA BLACK ITALIC SWASH

S *S* S **S**

SAUNA ITALIC SAUNA BOLD ITALIC SWASH SAUNA SMALL CAPS SAUNA BOLD

Aa

Quick preview

Sauna
a typeface for all sizes

This PDF-file is an overview of the Sauna typeface and has been downloaded from UNDERWARE's website » www.under

Lots of extra **Ligatures**

flush

1 fb 2 ff 3 fh 4 fi 5 fj 6 fk 7 fl 8 ft 9 ffi 0 ffl Q Qu q Qu T Th
a ch b ck c cl d ct e sh f sk g sl h st k kk l ll s ss t tt z zz

Besides the basic family there are **three ligature fonts** – one for every weight. These can be used in combination with the swash fonts. The lowercase characters mentioned above refer to the position of the ligatures in the PostScript fonts; In the OpenType fonts this is not necessary to know, just use the OpenType feature 'Swash' in your lay-out program.

This PDF-file is an overview of the Sauna typeface and has been downloaded from UNDERWARE's website » www.underware.nl » © COPYRIGHT UNDERWARE 2002

FS Sinclair

Designed by **FontSmith**

FS Sinclair was born out of a desire to create a modern type design with the versatility to be robust at both headline and text sizes whilst retaining a strong graphic form. The type has a modular appearance but retains a few distinguishing features, some of which are quite subtle. For instance, the lowercase "g" is quite a unique design for this font style, and there is a subtle juxtaposition throughout the alphabet of hard and rounded corners. FS Sinclair is available in 4 weights with italics.

FS Sinclair nació del deseo de crear un diseño de tipografía moderno y versátil, que fuera robusto tanto en tamaños de titulares como de texto, manteniendo al mismo tiempo una fuerte forma gráfica. La tipografía tiene una apariencia modular pero retiene algunas características distintivas, algunas de las cuales son muy sutiles. Por ejemplo, la "g" minúscula es un diseño único para este estilo de fuente, y hay una sutil yuxtaposición a lo largo del alfabeto de ángulos duros y redondeados. FS Sinclair está disponible en 4 pesos con cursivas.

abcdefghijklmno
pqrstuvwxyzABC
DEFGHIJKLMNOP
QRSTUVWXYZ&
0123456789

```
10 Print "Danny is a Tosser"
20 Goto 10
```

Run
Sinclair

Danny is a Tosser
Danny is a Tosser
Danny is a Tosser
Danny is a Tosser
Danny is a Tosser
Danny is a Tosser
Danny is a Tosser
Danny is a Tosser
Danny is a Tosser
Danny is a Tosser
Danny is a Tosser
Danny is a Tosser
Danny is a Tosser
Danny is a Tosser
Danny is a Tosser

slave

Designed by Via Grafik

The font Slave was drawn for the spanish lifestyle magazine NEO2, which features a font every issue. It is a monospaced font which is best used for headlines or logotypes.

La fuente Slave fue diseñada para la revista española NEO2, que incluye una fuente en cada número. Es una fuente monoespaciada que funciona mejor para titulares o logotipos.

Page of NEO2 with the Slave font.
Página de NEO2 con la fuente Slave.

153

stola

Designed by **Negro**

This is a highly geometric typeface based on circular shapes. These are in total contrast to the extremely fine vertical and horizontal lines. A fundamental symmetry between the two elements.

Es una letra muy geométrica, que parte de un círculo. Totalmente contrapuesta con las verticales y horizontales, que son muy finas. Un equilibrio extremo entre ambos elementos.

124. Condiciones para la entrega del envío en oficinas del Correo.

STROKES

Designed by **Ipsum Planet**

"For this particular typography, we were inspired by the concept of "Motion". Each letter is formed by a set of lines which at times creates a moiré pattern and provides this special visual effect."

"Para esta tipografía nos inspiramos en el concepto de "Movimiento". Un conjunto de líneas que forman cada letra y que a veces pueden crear moaré y darte esa sensación óptica".

S

ABCDEFGHIJKLM
NOPQRSTUVWXYZ
1234567890
!¡€/()=?¿+

FOUR C
FROM PDF TO PAPER

THIRTY

Designed by Chris Bolton

The typeface was custom designed for a publication which catalogued the process of a exhibition called, "Thirty For Sale". The concept of the exhibition was created by a Jeremiah Tesolin, a student at the University of Art & Design Helsinki. It gave designers a chance to design a peice of furniture/product/etc in a unit amount of 30. Which would be exhibited and sold throughout the period of the exhibit.

"The typeface itself stems from the idea of the exhibition, a custom made typeface reflexed the nature of one-off creations. So with that I decided to create a quite geometric like character set. The title of the exhibition reminded me of Romanesque numerals and roman stone masonry work. So with this concept I created a grid like system to create the words/titles needed in the book."

El tipo de letra se diseñó por encargo para una publicación que catalogaba el proceso de una exposición llamada "Thirty For Sale". El concepto de la exposición fue creado por Jeremiah Tesolin, un estudiante de la Universidad de Arte y Diseño de Helsinki. Los diseñadores tenían que diseñar un mueble/producto/etc. por valor de 30. Luego se exhibirían y se venderían en la exposición.

"El tipo de letra proviene de la idea de la exposición, una tipografía hecha por encargo que refleja la naturaleza de las creaciones únicas. Así pues, decidí crear un juego de caracteres bastante geométricos. El título de la exposición me recordaba a los números romanicos y a la arquitectura romana. Con este concepto desarrollé un sistema cuadriculado para crear las palabras/títulos necesarios en el libro".

THIRTY ROMAN REGULAR

ABCDEFGH
IJKLM
NOPRST
UVWXYZ

THIRTY ROMAN CLEAR

ABCDEFGH
IJKLM
NOPRST
UVWXYZ

INTERVIEW WITH JO JACKSON

Retail remains the one point of contact where designer, producer, and consumer meet. New forms of retail are emerging out of a reaction against large shopping mall-type stores. They're taking shape as independently run stores with a unique flair that cater to people looking for a shopping experience with character. One of these stores is Beyond the Valley, founded by Jo Jackson, Kate Harwood and Kristjana S. Williams. In this article, Jo discusses the importance behind building a design community within the shop, to sustain the livelihood of the people involved.

BEYOND THE VALLEY 09.10.2005

Selling unique products. There's a challenge in retail at the moment, with the boom in internet shopping. We're finding that consumers in London are getting tired of brands. The trend is more towards buying things in a way similar to how we shop in markets, or from the designers themselves rather than at a large wholesale company. This reaction is counter to the trend in the 80's and 90's when consumers were buying into designer brands. They'd buy a T-shirt at an incredibly high price with little more than a designer logo on it. Eventually everyone buys into the same brands, the same story, and the same look. There's a percentage of buyers who are looking for something new, and there are shops opening to stock unique items.

We started Beyond the Valley with the idea of building a design community combined with retail. The store acts as a creative community to help designers get manufacturing contacts and generally to help each other out. It's a win-win situation. The designer gets to exhibit and sell, while the store takes a commission from sales. London as a city is primarily service-based, but a small amount of production does happen locally. Most, however, is done internationally and that's where it's crucial to have the contacts.

Most of the products we sell are in limited quantities. We're finding that there's a myth associated with low-run production, that it's necessarily higher-priced. At times the price of the prototypes from the designers can be even lower than those of large design brands. We're also finding that people are more prepared to pay what the product is actually worth. They're becoming more conscious of who made it, where it's made, how much time and effort has gone into producing it, and how unique it is. The designer builds and sells a prototype on their own, and people appreciate that. Going further, people can attach a story to the product in their home. It becomes a discussion point for guests and something they're proud to own and to have supported.

In Beyond the Valley we have items at a range of prices from 30 to 300 pounds. People come back because the products are accessible and affordable. That way it's not exclusive. The store sells mainly by staff starting a dialogue with the consumer. We don't invest in special signage or point-of-sale material. That makes the shopping experience more genuine and personal.

The store has a very wide range of costumers in London, mainly people with an eye for fashion and design, and who are looking for a designer story. They range from first-year design students to creative directors in their 50's and 60's who are interested in buying products from young designers.

An incredible number of producers and buyers are attracted to the shop. They come to see new trends and signs of what's coming. We also act as a showcase for young design talent, whom producers can commission to work or other projects. Producers often become interested in products showcased in our store, and some of these products go on to mass production. One product is in the process of being sold to Habitat.

We deal primarily with young designers, up-and-coming talent who need to exhibit and sell their products to the public. Being involved with the Beyond the Valley collective is an extension of a designer's education. Spending years studying for a design degree is barely enough to learn what there is to know about design. There's very little time there to concentrate on building marketing or business skills to help get the designed items produced. Being involved with the store gives designers another perspective on retail and on how to be in touch with consumers. And it makes them part of a local community with other producers in the same position. /// www.beyondthevalley.com

Thirty For Sale Exhibition Book.
Libro de la Exposición *Thirty For Sale*.

THIRTY FOR SALE EXHIBITION IN FIGURES

T

ALS Tongyin

Designed by Art. Lebedev Studio

This typeface is a bit rough and square-built with a pronounced oriental touch (Chinese word *tongyin* means bronze molding). Tongyin declares its ties to Russian constructivism and has 4 font styles. It matches well the rustic accident type frequently used for ads and announcements in Russian newspapers.

Este tipo de letra es un poco tosco y cuadrado pero con un pronunciado toque oriental (la palabra china *tongyin* significa molde de bronce). Tongyin declara sus lazos con el constructivismo ruso y tiene 4 estilos de fuente. Combina bien con el tipo rústico que a menudo se utiliza en anuncios en los periódicos rusos.

¶ Aa Bb Cc Dd Ee Ff Gg Hh Ii Jj Kk Ll Mm Nn Oo Pp Qq Rr Ss Tt Uu Vv Ww Xx Yy Zz Аа Бб Вв Гг Дд Ее Ёё Жж Зз Ии Йй Кк Лл Мм Нн

ALS TONGYIN LIGHT

Оо Пп Рр Сс Тт Уу Фф Хх Цц Чч Шш Щщ Ъъ Ыы ьь Ээ Юю Яя Ґґ Єє Її Љљ Њњ Ќќ Ћћ Џџ Ђђ Ўў Ѓѓ ₴ € $ ₽ !? № 1 2 3 4 5 6 7 8 9 0 % ‰ © ‡ ± + ® & * • … . , : : ' " " ' ™ ° µ † « [({ @ })] »

ALS TONGYIN REGULAR

Нн Оо Пп Рр Сс Тт Уу Фф Хх Цц Чч Шш Щщ Ъъ Ыы ьь Ээ Юю Яя Ґґ Єє Її Љљ Њњ Ќќ Ћћ Џџ Ђђ Ўў Ѓѓ ₴ € $ ₽ !? № 1 2 3 4 5 6 7 8 9 0 & % ‰ © ‡ ± + ® * • … . , : : ' " " ' ™ ° µ † « [({ @ })] »

ALS TONGYIN BLACK

TRANS-AM

Designed by Lorenzo Geiger

TransAM Regular is a strong caps-only headline font designed on a very reduced and strict grid. Altough every letter is optimized according to aesthetical norms and standarts of readability. Furthermore is TransAM an early try to modify the words set on a second level than only with the stroke of the font: Each letter of TransAM modified has a unique arrangement of dots and underlines, which base on the morse alphabet. The combination of the single characters to a written word combines the individual grid-based dots to different styles of underelines. With TransAM you create an individual image of each word!

TransAM Regular es una fuente para títulos robusta que solo contiene mayúsculas, diseñada en una cuadrícula muy reducida y estricta. Aunque todas las letras se han optimizado de acuerdo con las normas estéticas y estándares de legibilidad. Además, TransAM es un primer intento de modificar las palabras del segundo nivel solo con el trazo de la fuente: cada una de las letras de TransAM modificadas tiene un arreglo único de puntos y subrayados basado en el alfabeto Morse. La combinación de caracteres únicos para formar una palabra escrita combina los puntos individuales con distintos estilos de subrayados. Con TransAM se puede crear una imagen individual con cada palabra.

H

ABCDEFGHIJKLMNOPQRSTUVWXYZ
ABCDEFGHIJKLMNOPQRSTUVWXYZ

1234567890 0£¥€$§ @& 0
ÄÁÀÂŸÜÚÙÛÖÓÒÔÏÍÌÎËÉÈÊ
ÄÁÀÂÜÚÙÛÖÓÒÔÏÍÌÎËÉÈÊ

%‰™®©℗**· ¬I° .:,;…+−=÷±_−−
¶■!?¿¡†‡→↙←/|\()[]{}<>«»""''‚„

TRANS-AM REGULAR

Series of Trans-AM promotional posters.
Serie de pósters promocionales de Trans-AM.

M

ABCDEFGHIJKLMNOPQRSTUVWXYZ.
ABCDEFGHIJKLMNOPQRSTUVWXYZ

1234567890 ØE£¥€$§ @& 0
ÄÅÀÂŶÜÙÛÖÓÒÔÏÍÌÎËÉÈÊ
ÄÅÀÂÜÙÛÖÓÒÔÏÍÌÎËÉÈÊ

%‰™®©℗**· ¬¡¨° .:,;…+-=÷±_---
¶■!?¿¡†‡→←/\()[]{}<>«»""''‚„

Ventura

Designed by DSType

Ventura da Silva was a Portuguese calligrapher and teacher from the nineteenth century, who in 1803 published a book titled *Regras Methodicas*. However, in 1820 Ventura published this new version, which included samples of what he called the Portuguese Script. The Ventura typeface is a revival of those samples from the nineteen century, staying as close as possible to the original.

Ventura da Silva era una calígrafo y profesor portugués del siglo XIX que publicó en 1803 un libro titulado *Regras Methodicas*. Sin embargo, en 1820 Ventura publicó esta nueva versión, que incluía una muestra de lo que él denominaba Letra Portuguesa. El tipo de letra Ventura es el renacimiento de estas muestras del siglo XIX, que se mantiene lo más parecido posible al original.

abcdefghijklmnopqrstuvwxyz
ABCDEFG
HIJKLMN
OPQRST
UVWXYZ
1234567890
.:,;!¡¿?*+-"%&$/()©®

Handwriting

Regras Methodicas para se aprender a escrever os Caracteres das letras

Art de L'écriture

Ventura inventou

Penmanship

Escrita & Aritmética, Lisboa, 1820

Atlas Calligraphico

A virtude da caridade move as mais. Benaventurados os misericordiosos.
Christo padeceo, e morreo pelos homens. Ditozos aquelles, que vivem em Paz.

VOLUME

Designed by Chris Bolton

The Volume typeface was custom created for the compilation music release by The Glimmers "Eskimo Vol.V". The basis of the design was created around the cover/title of the release. The roman numeral "V" for instead of using "5" led the direction of a graphic typographic style.
"As the typeface developed further, a more outlined stencil design appeared. Each letterform was reduced down to its basic elements. The offset spacing of the ascenders etc. gave air to each part of the character. The even kerning of the letters helped the overall readability of the words. As wide kerning would have led to the breakdown of the stencil like forms into graphical elements. Additionally the high contrasting colours of orange and black aided to the dynamic feeling of the typeface. It too gave the typeface a more graphical feeling within the layout. Which was quite simplistic and led by the usage of the typeface."

El tipo de letra Volume se creó por encargo para el lanzamiento del recopilatorio de The Glimmers "Eskimo Vol.V". La base del diseño se creó teniendo en cuenta la portada/título del disco. El numeral romano "V" en lugar de utilizar "5" mostró la dirección del estilo tipográfico.
"A medida que desarrollábamos la tipografía, apareció un diseño de plantilla más detallado. Todas las formas de letra se redujeron a los elementos básicos. El espaciado offset de los rasgos ascendentes, etc. le dio aire a cada una de las partes del carácter.
El interletraje uniforme de las letras ayudó a aumentar la legibilidad de las palabras, ya que un interletraje amplio habría conducido a la rotura de la plantilla como formas en elementos gráficos. Además los colores naranja y negro, de alto contraste, ayudaron a conseguir la sensación dinámica del tipo de letra. También le dio a la tipografía una apariencia más gráfica dentro del diseño, lo cual se logró fácilmente teniendo en cuenta su uso".

S

ABCDEF
GHIJKLMNOP
QRSTUVWXYZ

Eskimo Volume V. CD compilation.
CD recopilatorio.

Fleur
Friedrich
Menschliches, Allzu
ORDE
BASTARD BOLD
BÜRG
BASTARD ULTRA BLA

A LUCHA
PRESEN
SISTEN
SDE 149

Такси →
оты/Банкомат
А 70–79 ↑
72 22
Гоголевский бульвар
Туалет WC
М3 Калуга

The Pictu
C'est l'Ennui! —
Il rêve d'é
Tu le conn
—Hypocrite le

Lots of extra Liga
fl

Regras Methodicas par
Art d

DESIGNERS STUDIOS
IN ALPHABETICAL ORDER

ANDREJ WALDEGG
Vienna (Austria)
www.andrejwaldegg.com
pag. 102

ART. LEBEDEV STUDIO
Moscow (Russia)
www.artlebedev.com
pags. 14, 64, 76, 80,
106, 120, 142, 162

AUTODIDAKT
Stockholm (Sweden)
www.autodidakt.se
pags. 88, 96, 144

CHRIS BOLTON
Helsinki (Finland)
www.chrisbolton.org
pags. 158, 172

CRAIG OLDHAM
Manchester (UK)
www.craigoldham.co.uk
pag. 122

DSTYPE
Matosinhos (Portugal)
www.dstype.com
pags. 44, 84, 136, 170

FONTSMITH
London (UK)
www.fontsmith.com
pags. 18, 104, 132, 150

**IPSUM PLANET
NEO2**
Madrid (Spain)
www.ipsumplanet.com
pags. 16, 42, 156

LA CAMORRA
Madrid (Spain)
www.lacamorra.com
pags. 26, 40, 56, 134

LORENZO GEIGER
Bern (Switzerland)
www.lorenzogeiger.ch
pags. 28, 60, 164

LOWMAN
The Hague
(The Netherlands)
www.hellowman.nl
pags. 74, 90, 116

NEGRO
Buenos Aires (Argentina)
www.negronouveau.com
p. 48, 72, 98, 112,
128, 154

STUDIO REGULAR
Berlin (Germany)
www.studio-regular.de
pag. 66

TNOP
Chicago, IL (USA)
www.tnop.com
pag. 126

TYPETOGETHER
Newcastle (UK), Boulder
(USA), Rosario (Argentina)
www.type-together.com
pags. 20, 38, 58, 118, 140

UNDERWARE
Amsterdam, Den Haag
(The Netherlands)
Helsinki (Finland)
www.underware.nl
pags. 22, 32, 68, 146

URS LEHNI
Zürich (Switzerland)
www.lehni-trueb.ch
pag. 108

VIA GRAFIK
Wiesbaden (Germany)
www.vgrfk.com
pag. 152

VIER5
Paris (France)
www.vier5.de
pags. 8, 10, 12, 52, 78, 92